高职高专产教融合艺术设计系列教材

构成基础

王忠恒 / 编著

清华大学出版社
北京

内 容 简 介

本书通过案例分析、项目实践和动手操作，促使学生真正理解构成基础的核心知识，熟练掌握平面构成的点、线、面编排法则，并掌握色彩三大调、九小调的构成规律及立体线材、面材、块材的组装方法，同时能将这些技法运用到服装设计、广告设计、包装设计、展示设计、环境艺术设计、产品设计等视觉传达设计中去。

本书遵循循序渐进的教学原则和规律，突出高等艺术教育和应用型人才培养的特点，一切从实际出发，精讲精练，内容翔实，图文并茂，把复杂、抽象的构成原理讲得通俗易懂，易于学生掌握和应用。

本书既可以作为高校艺术设计专业的教材，也可以作为设计人员和喜欢视觉编排的读者的自学用书。

本书封面贴有清华大学出版社防伪标签，无标签者不得销售。
版权所有，侵权必究。举报：010-62782989，beiqinquan@tup.tsinghua.edu.cn。

图书在版编目（CIP）数据

构成基础 / 王忠恒编著 . —北京：清华大学出版社，2024.5
高职高专产教融合艺术设计系列教材
ISBN 978-7-302-65983-9

Ⅰ.①构⋯ Ⅱ.①王⋯ Ⅲ.①构图学－高等职业教育－教材 Ⅳ.①J061

中国国家版本馆CIP数据核字（2024）第068299号

责任编辑：张龙卿
封面设计：刘代书　陈昊靓
责任校对：袁　芳
责任印制：丛怀宇

出版发行：清华大学出版社
网　　址：https://www.tup.com.cn，https://www.wqxuetang.com
地　　址：北京清华大学学研大厦A座　　邮　编：100084
社 总 机：010-83470000　　邮　购：010-62786544
投稿与读者服务：010-62776969，c-service@tup.tsinghua.edu.cn
质量反馈：010-62772015，zhiliang@tup.tsinghua.edu.cn
课件下载：https://www.tup.com.cn，010-83470410

印 装 者：三河市铭诚印务有限公司
经　　销：全国新华书店
开　　本：210mm×285mm　　印　张：8.75　　字　数：251千字
版　　次：2024年5月第1版　　印　次：2024年5月第1次印刷
定　　价：79.00元

产品编号：102070-01

前 言

在多年的高校艺术教育教学和学生社会实践中，编著者深切体会到，构成基础（包括平面构成、色彩构成、立体构成）作为艺术设计专业必修的基础课程，对开拓学生的设计思维能力、平面设计能力、色彩表现能力、立体创造能力起着至关重要的作用。构成基础是进行绘画创作和艺术设计的专业基础课。在教学实践中，编著者一方面对构成基础的原理、本质、方法等基础知识进行科学论证与详细讲解，另一方面对包括企业形象设计、平面广告设计、建筑外观设计、服饰服装设计、产品外观设计等不同领域的视觉应用进行系统的实践研究，同时还站在社会学的高度上对构成基础进行宏观把握。为不断完善和提高"构成基础"课程的教学，编著者结合多年的教学实践，总结出一套适合应用型人才成长特点的实用的教学方法。本书一切从实际出发，精讲精练，通过项目教学和图文并茂的表达形式，把复杂、抽象的构成原理讲得通俗易懂。

该书共分9章，第1章是平面构成概述，包括平面构成发展简史、平面构成与设计等；第2章是平面构成基础知识，重点介绍设计的三要素——点、线、面；第3章是平面构成训练技法，包括重复构成、群化构成、渐变构成、发射构成、对比构成、特异构成、形象切割构成、格位放大构成、视觉错视构成、浮色拓印构成等技法训练；第4章是色彩构成概述，重点讲授色彩与色彩构成、色彩构成与设计、色彩构成与生活；第5章是色彩基础知识，包括光与色彩、色彩原理、色彩分类、色立体等；第6章是色彩构成训练技法，介绍了不同类型的色彩构成的技法；第7章是立体构成概述，包括立体构成与平面构成、色彩构成的关系等；第8章是立体构成基础知识，包括线材、面材、块材技法训练等；第9章是优秀构成基础设计作品欣赏，对一些较有代表性的作品进行了介绍。

在本书编写的过程中，得到了沈阳工学院、沈阳城市学院、沈阳城市建设学院、东北师范大学人文学院、辽宁财贸学院等众多高等艺术院校的大力支持，在此一并表示感谢。同时也特别感谢刘文婷、吴洪锐、张威、刘炳彤、马圆圆、于子乔、马艺铭、王文同、李阜航、李硕、杨冰、许淼、沈学家等同学提供的优秀作品。

由于编著者水平有限，不足之处在所难免，希望广大读者多提宝贵意见。

编著者
2024年1月

目 录

第1章 平面构成概述 1

1.1 平面构成发展简史 ……………………………………………………………… 1
1.2 平面构成与设计 ………………………………………………………………… 5
1.3 学习平面构成的意义 …………………………………………………………… 6

第2章 平面构成基础知识 8

2.1 设计的三要素——点、线、面 ………………………………………………… 8
2.2 平面构成的形态要素——点 …………………………………………………… 8
2.3 平面构成的形态要素——线 …………………………………………………… 14
2.4 平面构成的形态要素——面 …………………………………………………… 20

第3章 平面构成训练技法 26

3.1 平面构成基本形及骨格的含义及训练技法 …………………………………… 26
3.2 重复构成的含义及训练技法 …………………………………………………… 28
3.3 群化构成的含义及训练技法 …………………………………………………… 29
3.4 渐变构成的含义及训练技法 …………………………………………………… 29
3.5 发射构成的含义及训练技法 …………………………………………………… 31
3.6 对比构成的含义及训练技法 …………………………………………………… 33
3.7 特异构成的含义及训练技法 …………………………………………………… 34
3.8 形象切割构成的含义及训练技法 ……………………………………………… 35
3.9 格位放大构成的含义及训练技法 ……………………………………………… 35
3.10 视觉错视构成的含义及训练技法 ……………………………………………… 36
3.11 浮色拓印构成的含义及训练技法 ……………………………………………… 40
3.12 对印构成的含义及训练技法 …………………………………………………… 40
3.13 压印构成的含义及训练技法 …………………………………………………… 41
3.14 拼贴构成的含义及训练技法 …………………………………………………… 41
3.15 流淌构成的含义及训练技法 …………………………………………………… 42

第4章 色彩构成概述 43

 4.1　色彩与色彩构成 ……………………………………………………………… 43

 4.2　色彩构成与设计 ……………………………………………………………… 43

 4.3　色彩构成与生活 ……………………………………………………………… 44

第5章 色彩基础知识 47

 5.1　光与色彩 ……………………………………………………………………… 47

 5.2　自然色彩与绘画色彩 ………………………………………………………… 47

 5.3　绘画色彩与设计色彩 ………………………………………………………… 49

 5.4　色彩的生理与心理 …………………………………………………………… 50

 5.5　色彩三要素、色彩分类、色立体 …………………………………………… 55

第6章 色彩构成训练技法 60

 6.1　明度对比色彩构成训练技法 ………………………………………………… 60

 6.2　色相对比色调构成训练技法 ………………………………………………… 62

 6.3　纯度对比色彩构成训练技法 ………………………………………………… 64

 6.4　冷暖对比色彩构成训练技法 ………………………………………………… 66

 6.5　面积对比色彩构成训练技法 ………………………………………………… 67

 6.6　色彩调和构成训练技法 ……………………………………………………… 68

 6.7　空间混合色彩构成训练技法 ………………………………………………… 70

 6.8　色彩联想色彩构成训练技法 ………………………………………………… 70

第7章 立体构成概述 73

 7.1　艺术设计与三大构成 ………………………………………………………… 73

 7.2　立体构成与平面构成 ………………………………………………………… 74

 7.3　立体构成与色彩构成 ………………………………………………………… 75

 7.4　学习立体构成的意义 ………………………………………………………… 77

 7.5　学习立体构成的方法 ………………………………………………………… 78

第8章 立体构成基础知识 80

 8.1　立体形态的基本要素——点、线、面、体 ………………………………… 80

 8.2　立体构成的材料要素——线材 ……………………………………………… 87

8.3 立体构成的材料要素——面材……88
8.4 立体构成的材料要素——块材……90
8.5 立体构成的形式美法则……91
8.6 立体构成——线材训练技法……94
8.7 立体构成——面材训练技法……98
8.8 立体构成——块材训练技法……107

第9章 优秀构成基础设计作品欣赏 113

9.1 优秀平面构成作品欣赏……113
9.2 优秀色彩构成作品欣赏……119
9.3 优秀立体构成作品欣赏……127

参考文献 131

第1章 平面构成概述

1.1 平面构成发展简史

1.1.1 意大利的文艺复兴对文化艺术的影响

意大利的文艺复兴是人类从落后的中世纪向现代社会过渡的标志。恩格斯曾高度评价"文艺复兴"在历史上的进步作用,他写道:"这是一次人类从来没有经历过的最伟大的、进步的变革,是一个需要巨人而且产生了巨人——在思维能力、热情和性格方面,在多才多艺和学识渊博方面的巨人的时代。"

虽然文艺复兴是一次逐渐发展的时期,没有明确的分界线,但文艺复兴使当时人们的思想发生了变化,导致了宗教改革和激烈的宗教战争。后来的启蒙运动以文艺复兴为榜样,从而19世纪的历史学家认为后来的科学发展、地理大发现、民族国家的诞生都是源于文艺复兴。文艺复兴是"黑暗时代"的中世纪和近代的分水岭,是资产阶级革命的舆论前提。

文艺复兴是使欧洲摆脱腐朽的封建宗教束缚并向全世界扩张的一个前奏曲,涌现的一大批文学家、艺术家和思想家中不乏同时在自然科学和工程技术方面做出重要贡献的人物,其中的代表人物,诗人有但丁(图1-1)、彼特拉克,哲学家有伊拉斯谟(图1-2)、马基雅维利,作家有薄伽丘(图1-3)、马基雅维利,画家有乔托、波提切利、达·芬奇(图1-4)、拉斐尔、提香,雕刻家有米开朗琪罗(图1-5),建筑师有伯鲁涅列斯基,音乐家有帕莱斯特里那、拉索等。意大利佛罗伦萨作为文艺复兴的发祥地,在诗歌、绘画、雕刻、建筑、音乐各方面均取得了突出的成就,佛罗伦萨著名的美弟奇家族是当时最重要的艺术赞助人,著名的文艺复兴三杰即达·芬奇、米开朗琪罗和拉斐尔全部诞生在意大利。

图 1-1

图 1-2

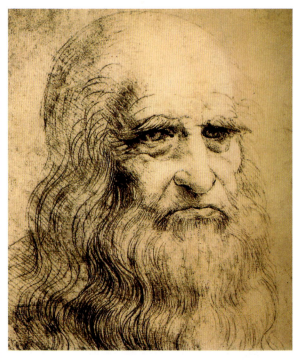

图 1-4

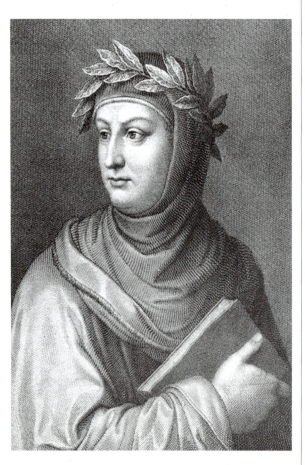

图 1-3

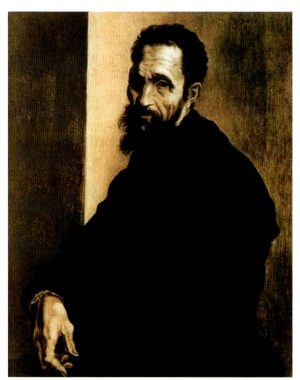

图 1-5

文艺复兴的意义主要体现在以下两个方面。

（1）文艺复兴是思想文化领域的一次伟大变革，具有巨大生命力。

（2）产生了近代科学，推动了人类科学与文明的进步。

1.1.2 包豪斯艺术对现代设计的影响

1919年4月在德国魏玛建立的包豪斯学院,如图1-6所示,是世界上第一所现代设计学校,它的教学体系强调功能第一、形式第二,注重新技术与新材料的运用,抛弃传统的约束,认为艺术应与技术统一,设计的目的是人而不是产品,应遵循自然与客观的法则。包豪斯对现代设计的贡献非常大,它的教学体系至今仍广泛被各国沿袭采用并发展革新。我国现代设计教学基础课程包括平面构成、色彩构成和立体构成(简称"三大构成"),这些教育理念都是源于包豪斯艺术与设计的创新思维,教学体系也是从包豪斯开创的基础课程上发展而来的。包豪斯开了现代设计教育的先河,其知识与技术并重、理论与实践同步的教育体系至今仍影响着世界设计教育。

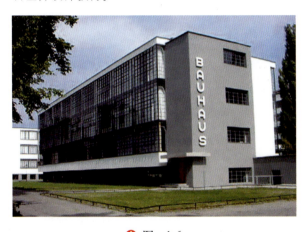

图 1-6

对平面构成的认识主要源于自然科学和哲学认识论的不断发展,科学的发展、量子力学理论微观认识论的出现,使人们更为关注事物内部的结构。随着这种由宏观世界到微观世界的渐进认知,必然影响到造型艺术的发展。我们从西方绘画中,特别是艺术大师的作品中都不难找出构成的元素在画面中恰到好处地运用,这是人类思维的根本性进步。包豪斯主张改变传统的写实技法,并以抽象的形式语言来表达思维和理念。可以说,德国包豪斯设计学院为现代设计奠定了构成艺术的重要基础。20世纪以来,平面构成作为设计基础,在工业设计、建筑设计、平面设计、服装设计等众多领域都得到了广泛应用。

1.1.3 包豪斯教育模式对平面设计的贡献和对我国的影响

1. 包豪斯教育模式对视觉平面设计的贡献

包豪斯的出现,是现代工业与艺术走向结合的必然结果,它是现代建筑史、工业设计史和艺术史、艺术设计教育史上最重要的里程碑。包豪斯的成功为我们提供了许多在教育模式上值得学习和借鉴的经验,其中最重要的一条就是:紧随社会进步,不断更新观念,积极创立新思维。包豪斯的新思维还体现在包豪斯的宣言中:"建筑家、雕刻家和画家们,我们都应该转向应用艺术……艺术不是一种专门职业,艺术家和工艺技师之间根本没有任何区别。艺术家在灵感出现并超出个人意志的珍贵片刻,上苍的恩赐使他的作品变成了艺术的花朵。然而,工艺技术的熟练对于每一名艺术家来说都是不可缺少的,真正创造想象力的根源即建立在这个基础上面……让我们建立一个新的设计家组织,在这个组织里面,绝对没有那种足以使工艺技师与艺术家之间树立起自大障壁的职业阶级观念。同时,让我们创造出一幢将建筑、雕刻和绘画结合成三位一体的新的未来殿堂,并用千百万艺术工作者的双手将其矗立在云霄之上,成为一种新信念的鲜明标志。"这一教育理念不仅推动了现代立体建筑事业的大发展,而且也影响和推动了现代视觉平面设计的大进步。包豪斯的教育模式主要体现在基础课上,把平面、色彩、立体与材料有机结合起来,使设计作品的内容、形式都达到了前所未有的人们对审美的视觉要求和实践体验,如图1-7~图1-12所示。这些基础课程不仅是建立在牢固的科学基础上的,同时也是对现代视觉平面设计做出的杰出贡献。

图 1-7

图 1-8

图 1-9

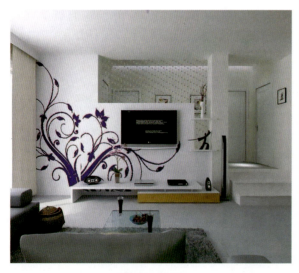

图 1-10

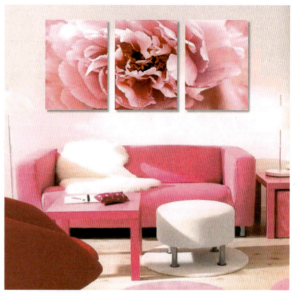

图 1-11

图 1-12

2. 包豪斯教育模式对我国平面设计教育的影响

包豪斯的教育思想不仅影响了世界艺术教育，也影响了中国的艺术设计教育。1942年成立的圣约翰大学建筑系一开始就引进包豪斯的现代设计教育体系，强调实用、技术、经济和现代美学思想，成为中国现代主义建筑的摇篮，开创了中国全面推行现代主义建筑教育的先河，它的影响不仅反映在圣约翰大学建筑系的人才培养上，也反映在一系列建筑作品上，包括大上海都市计划的制订。

在我国设计教育的基础课教育中，平面构成作

为设计的重要基础元素，一直以来都被艺术设计教育工作者重视。当然，它秉承了包豪斯艺术教育理念，特别是现代平面设计教育理念，更加注重创意设计人才的培养。我国为了能给人们创造一个更加美好、舒适而合理的生活环境，需要培养更多的艺术设计人才，同时也需要加强全民的设计意识，提高人们的审美能力，彻底结束"不懂设计的领导决定设计方案，设计师仅仅是美工而已"的不当做法。从某种程度上说，设计理念的提升及设计成果的取得，无不体现着包豪斯教育理念的巨大影响力。

1.2 平面构成与设计

1．平面构成是一切设计的基础

平面构成是一切设计的基础，是整体设计的先期构想。通俗地说，构成的法则就像是一个设计草图，通过对效果图构成的每一个元素的精心设计、反复推敲，最终得到一个圆满的结果，即设计效果图。可以说平面构成的点、线、面元素是设计灵魂，离开了点、线、面的构成要素，要想设计出优秀的作品是不可能的，而缺少了点、线、面三元素中的任意一个元素，也不是完整的设计作品，更谈不上精品。如图1-13和图1-14所示为平面构成作品。

✿ 图 1-14

2．平面构成是设计与创意的源泉

诚然，平面构成作为设计的基础课程，还必须打破传统的教学方法，强调视觉元素的形态美，培养学生对形象的敏感性和创造性，加强设计思维的创新能力培养。艺术设计是人类文明的重要组成部分，涵盖了当代人类生活的各个领域，而且越来越显示出其不可替代性。如图1-15和图1-16所示，平面构成以一个全新的造型观念给我们的艺术设计的最终实现提供了可能和基本保证。

✿ 图 1-13

✿ 图 1-15

图 1-16

图 1-18

3. 平面构成为综合设计提供了基本保证

美国毛霍里·纳吉和托马斯·玛尔德纳德等主张:"设计不是物体表面的装饰,而是在某一种目的的基础上综合社会、人类、经济、技术、艺术、心理、生理等要素,并按照工业生产的轨迹规划产品的技术。"如果进行分类,可从以下几个方面进行分类,大到工业设计、工艺美术设计、轻工业设计,小到家庭设计、办公用品设计和个人用品设计等。针对设计的类别、设计的对象、材料的使用和加工技术等,学校社会需要相应地开设工业设计、环艺设计、室内设计、家具设计、广告设计等专业,以适应社会的需要,而这些设计的基础和专业的保障就是平面构成,如图1-17和图1-18所示。

图 1-17

1.3 学习平面构成的意义

1. 审美能力的提高

学习平面构成和平面构成训练技法,主要是培养学生的审美能力,丰富学生造型设计的想象与创造能力,掌握理性和感性相结合的设计方法,拓展设计思维,为专业设计提供有效方法和必经途径,同时也为各艺术设计领域提供技法支持,为今后的专业设计奠定坚实基础。平面构成设计实际上是一种抽象图案的设计,其画面是由点、线、面等基本元素和抽象图形所构成,通过教学充分发挥想象力,从而真正提高学生的审美能力。

2. 创造能力的提高

在点、线、面抽象图案设计教学中,学生的感觉最终是愉悦的,通过教学使学生能够充分利用造型的基本元素,在头脑中或在白纸上产生和绘制无数奇妙的图形,特别是在纸上能够表现具有空间感和动感、视觉冲击力极强的图画,最终使作品具有强烈的吸引力,并能充分体现出学生们的创造力。

3. 设计能力和应用能力的提高

平面构成设计不同于绘画,也不同于其他简单的图形设计,它实际上是一种带有某种规律性、抽象性和使画面总体布局合理的设计过程。运用点的合理分布、线的节奏变化、面的完美组合,以及黑

白、色彩的对比,形成不同的空间变化、组合关系,从而表现情感、韵律和力量。

平面构成设计的教学和训练目的是极大地丰富学生的设计语言,有效地提高学生的审美能力、创造能力、设计能力和应用能力,使学生的设计作品更富有创造性、实用性。平面构成设计课在艺术设计教学中的重要意义是不言而喻的。

思考与训练题

1. 简述意大利的文艺复兴对文化艺术的影响。
2. 简述包豪斯艺术对现代设计的影响。
3. 简述包豪斯教育模式对我国平面设计教育的影响。
4. 简述平面构成与设计的关系。
5. 学习平面构成的意义是什么?

在没有学习点、线、面知识时,用现有的知识完成一幅平面设计作品,训练目的是检验学生对平面构成的理解能力和动手实践的能力。要求:

(1) 在25cm×25cm的白纸板上完成作品,所用材料和绘制工具均不限。
(2) 根据个人审美和理解力精心绘制。
(3) 视觉感良好。

第2章 平面构成基础知识

2.1 设计的三要素——点、线、面

点、线、面是视觉构成的基本元素,是平面设计乃至立体设计、色彩设计中最重要的构成元素,又是最基本的表现手段。任何版式设计最终都能抽象成为点、线、面的组合关系。就像化学元素一样,只有两个或两个以上的元素才能组合成一个新的发生了化学变化的新元素。

在平面设计中,对点、线、面的运用既要体现各自的独立性,又要体现三者之间的协调关系。可以说,掌握了点、线、面的合理运用,就有了平面、立体、色彩设计的基石,也掌握了设计的精髓和根本方法。点、线、面作为平面设计的基本元素不是孤立存在的,根据点、线、面各自的特性,利用它们各自表现力的优势,合理安排点、线、面的位置关系,并将其加以有效设计组合,一定能设计出优秀的作品。

2.2 平面构成的形态要素——点

2.2.1 点的含义

康定斯基认为,从内在性的角度来看,点是最简洁的形态。点在几何学的意义上是可见的最小形式单元,是位置的表示形式。通常点构成了其他形态要素（线、面等）的起始与终结,因而无所谓方向、大小、形状。但作为设计构成的点与几何中的点是不同的,在版面设计中,点是有面积的,如图 2-1 所示,只有当它与周围要素进行对比时才能知道这个具有具体面积的形象是否可以称为"点",如图 2-2 和图 2-3 所示。

◆ 图 2-1

点的大小不能超越视觉观察习惯的限度,超越了限度就失去了点的性质,而成为"形"或"面"了。这说明:点的形状越小则其给人的感觉越强,点的

形状越大则其属性越弱。因此,要具体划分其差别的界限,必须从它所处的具体位置及与其他物象对比关系上来判断。如一叶扁舟在茫茫大海中是个点,如图2-4所示,如果把它放在室内就是一个庞然大物。如图2-5所示,原来感觉到是点的形,因其周围加上其他物象影响了观者的视觉感受,从而改变了点的属性,显出面的特性;同理,原来感觉是面的形也可以显出点的特性,这就要具体情况具体分析了。

图 2-2

图 2-3

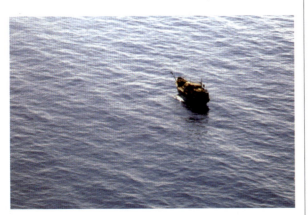

图 2-4

图 2-5

2.2.2 点的扩张作用和错视现象

1. 点的扩张作用

点是力的中心,有扩张感,力的作用点在物体(静止时)的中间。如果物体是移动的,要看是什么在使它运动,比如用绳子拉车时,作用点就是绳子和车的接触点,如图2-6所示。

图 2-6

2. 点的错视现象

错视从书面上来理解就是错误的视觉(简称"错视觉"),也可理解为视觉在传递过程中发生了错误,它是由眼球的生理作用而引起的"视知觉错误"所造成的视差现象。周围环境、冷暖和位置的变化等,都使物象在大小、造型上给人们的视觉造成一定的影响和误差,如图2-7~图2-15所示。

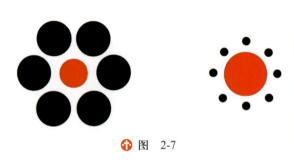

图 2-7

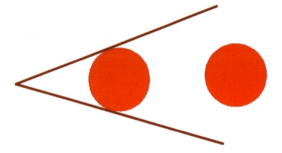

图 2-8

图 2-9

图 2-10

图 2-11

图 2-12　　　图 2-13

图 2-14

图 2-15

2.2.3　点在视觉设计中的作用及其应用

在视觉传达设计中，"点"多数情况下是作为一种抽象出来的形状而存在的。在视觉传达设计中，一个较小的形象即可称为"点"，如视觉传达中相对较小的标志，如图2-16和图2-17所示。同时，点也可作为一种具象而存在，这就需要我们具有丰富的想象力和敏锐的观察力来感悟。

图 2-16　　　图 2-17

不同形状的点给人不同的视觉感受，也起着或活跃、或平衡、或稳定、或丰富视觉传达"画面"的作用，同时点也广泛应用于设计与生活中。

1. 点在视觉设计中的作用

（1）点作为一种视觉符号而存在。在中国刺绣作品中，"点"是作为一种符号象征而存在的，如图2-18和图2-19所示，其纹理可以抽象成一个点，这个点是一个符号的象征，代表着中国优秀的刺绣工艺，也是中国传统文化的代表，能使中国人产生一种凝聚力和向心力。

图 2-18

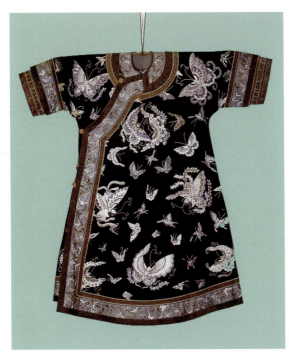

图 2-19

（2）点有活跃视觉传达"画面"的作用。在视觉传达画面中，点富有趣味性，能够吸引人们的注意力，如图2-20和图2-21所示。

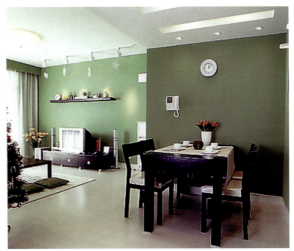

图 2-20

图 2-21

（3）点有稳定视觉传达"画面"的作用。在中国画创作中，石头作为视觉传达画面的点或是抽象的点都能起到稳定视觉传达画面的作用，给人一种稳定的感觉，如图2-22所示。所谓画龙点睛，也是这个道理，它既有点睛的作用，也有稳定画面的平衡作用。

图 2-22

2. 点在视觉设计中的应用

点在家具设计中的应用如图2-23～图2-25所示。

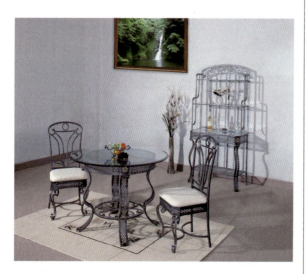

图 2-23

图 2-24

图 2-25

点在广告设计中的应用如图2-26～图2-28所示。

图 2-26

点在服装设计中的应用如图2-29～图2-31所示。

点在饮食文化中的应用如图2-32～图2-34所示。

点在自然界中的构成形态如图2-35～图2-37所示。

图 2-27

图 2-30

图 2-28

图 2-31

图 2-29

图 2-32

图 2-33

图 2-34

图 2-35

图 2-36

图 2-37

2.3　平面构成的形态要素——线

线的造型是古今中外一切造型艺术的重要表现手段之一。线作为形态要素,在设计中具有卓越的表现力。

2.3.1　线的含义

线是点的移动轨迹,无数点的密集排列就构成了线,如图2-38所示。面的边缘、面与面的交界都是线的形态,如图2-39所示。线具有长度和宽度,但线的宽度必须小于长度,否则就会变成点和面了。

图 2-38

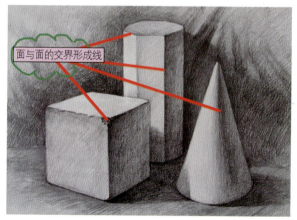

图 2-39

2.3.2　线的类型及特点

1. 线的类型

线有两种类型,即直线和曲线。

(1)直线。我们在平面几何中学过,把线段向两端无限延长就会得到直线,直线没有端点,如

图2-40所示。进一步说，当点的移动方向一定时就成为直线。如果将直线加以细分，直线还可以分为垂直线（图2-41）、水平线（图2-42）、斜直线（图2-43）。

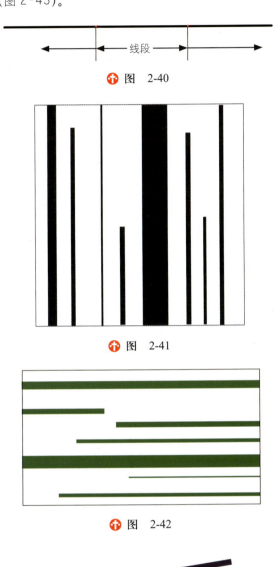

✞ 图 2-40

✞ 图 2-41

✞ 图 2-42

✞ 图 2-43

（2）曲线。当直线的方向发生变化或当点的移动方向自由变化时就变成了曲线，如图2-44和图2-45所示。曲线也可以分为几何曲线、自由曲线及折线，如图2-46所示。

✞ 图 2-44

✞ 图 2-45

✞ 图 2-46

2．线的特点

（1）直线的特点。从线的性质及其给予人们的审美感受来看，直线表示静，体现出挺拔、坚定、力的美感，具有阳刚之气的男性的象征意义。另外，水平线安定、平稳，垂直线挺拔、向上，斜直线则有动感。

（2）曲线的特点。从线的性质以及给予人的审美感受来看，曲线优美流动，富有韵律的美感，具有温柔之美的女性的象征意义。其中几何曲线规则、对称，自由曲线流动、自由，后者更具曲线美的特征。

此外，线还有粗细、长短、规则与不规则、流畅与生硬之别。由于使用的工具、材料及方法不同，还

可以划分出许多特质的线，如手画线、尺画线、国画中的飞白线等。不同的线给人不同的视觉审美感受，如粗线给人以强劲有力的感觉，细线则有锐利、敏感的特性，手画线使人感到随意自然，尺画线给人机械、呆板的感受等。

以直线或曲线上下行反复排列，即可产生面的形态，而这种由线平行排列组成的面形即为线的面化，给人一种虚淡的感觉，被称为"虚面"，如图 2-47 所示。利用水平线与垂直线（图 2-48）、斜线与斜线、曲线与曲线、曲线与直线等交叉组合所构成的图形就形成了以线为主的构成设计，如图 2-49 和图 2-50 所示。

图 2-50

2.3.3 线在视觉设计中的作用及其应用

1. 线在视觉设计中的作用

（1）线在视觉设计中的装饰作用。英国画家和美学家威廉·荷加斯认为："应当指出，一切直线只是在长度上有所不同，因而最缺少装饰性。曲线由于互相之间在曲度和长度上都有所不同，因而具有装饰性。直线与曲线的结合形成复杂的线条，比简单的曲线更多样，因此也更具有装饰性。"线条在视觉传达设计中的表现力是最强的，线条的变化也是丰富多彩的，因而线条的形式符号美感就自然存在于它自身丰富的变化之中。平面和立体都可以通过线条表现出来。因直线有简洁、直接的特点，曲线有柔和、雅致的特征，所以徒手绘制线条时要自然且要有亲和力，从而使线条的形式美感所表达的各种符号特征都能符合形式美的原则。

（2）线在视觉设计中的沟通作用。德国的卢西奥·迈耶曾说："线条能产生一种视觉上的联系，并且是视觉艺术中各因素之间最为重要的沟通方式。"在现代设计中，点、线、面在画面中的作用是不言而喻的，三者往往缺一不可，而线作为画面图形的轮廓线始终出现在画面的设计中。由于线的性质和特点，决定了各种不同的线在现代设计中分别扮演着各自不同的角色，起到了丰富画面、连接画面、突出主题的不可替代的作用。而通过符号美学的表达，线在人们的视觉感受和交流中又起到了一定的联结作用。

2. 线在视觉设计中的应用

线在现代建筑设计中的应用如图 2-51～图 2-53 所示。

线在家具设计中的应用如图 2-54～图 2-56 所示。

线在广告设计中的应用如图 2-57～图 2-59 所示。

图 2-47

图 2-48

图 2-49

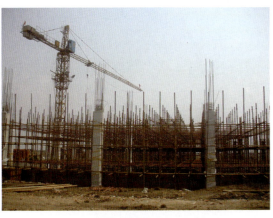

图 2-51

图 2-52

图 2-53

图 2-54

图 2-55

图 2-56

图 2-57

线在服装设计中的应用如图 2-60～图 2-62 所示。

图 2-58

图 2-60

图 2-61

图 2-59

图 2-62

线在饮食文化中的应用如图 2-63～图 2-65 所示。

图 2-63

图 2-64

图 2-65

线在自然界中的构成形态如图 2-66～图 2-69 所示。

图 2-66

图 2-67

图 2-68

图 2-69

2.4 平面构成的形态要素——面

面作为平面设计的一种重要语言符号,被广泛地运用于建筑、家居、广告、服装等各种设计中。由面形成的图形总是比由线或点组成的图形更具视觉冲击力和表现力。面可以作为要表现主体内容的背景和装饰,以突出主体和主题,达到更好的宣传效果。在广告招贴和书籍设计中,广告招贴和书籍的视觉传达编排是以面的形式出现的,而图片与文字主要是被抽象地看作"面"而加以编排。招贴和书籍的画面本身就是面的形式。在设计中,设计者往往把画面中的实质内容排得很少,使人们产生丰富的想象空间。这也是有经验的设计师灵活运用面的典型例证。

2.4.1 面的含义

面是线的运动轨迹,它是由线的移动所围成的有长度、宽度而无深度(厚度)的二维空间图形,即平面图形。面是二维空间(也叫两度空间)的具体存在和表现形式,如图 2-70 所示。

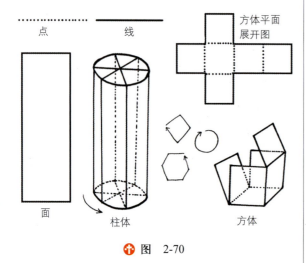

图 2-70

2.4.2 面的类型及特点

1. 面的两种类型

面根据其形态的形成方式及特征,大致可分为两大类,即规则形态和不规则形态。

(1) 规则形态。

① 直线形。直线形是由水平线、垂直线或斜直线等直线按一定方向移动并合围所形成的几何形,如正方形、矩形、三角形、平行四边形、菱形、梯形、呈偶数的多边形等,如图 2-71 所示,其中正方形是直线形的典型代表。

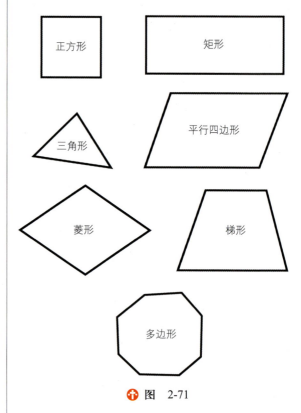

图 2-71

② 曲线形。这里是指规则的曲线形,如圆形、椭圆形等,如图 2-72 所示。曲线形与直线形有相同之处,也有相异之处,这是因为曲线形不仅有规则和秩序的美感,还有圆润和弹性的女性化特征。圆形是曲线形的典型代表。

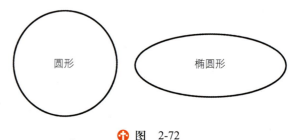

图 2-72

(2) 不规则形态。不规则形态是无秩序且外形不规则的二维空间形状,大致可分为多边形、自由曲线形和偶然形三种。

① 多边形。多边形是通过长短不等的直线与直线、直线与曲线组合而形成合围的最终图形,它是以直线形为主的外形呈不规则状的多边形图形,如图 2-73 所示。

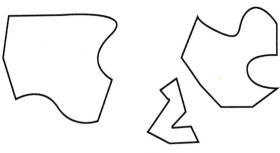

多边形面的形态

图 2-73

② 自由曲线形。顾名思义,自由曲线形就是以曲线的外形随意排列,最终合围成一个以曲线为主的曲线形态图形,如图2-74所示。

自由曲线形面的形态

图 2-74

③ 偶然形。所谓偶然形,就是无意之中偶然产生的图形。如中国画中的泼墨所产生的偶然形,北方玻璃上的冰花(图2-75)、天空飘浮的云彩(图2-76)、摔碎物品的不规则形状等都是偶然形。

在设计中巧妙地利用偶然形往往能产生意想不到的理想效果。

图 2-75

图 2-76

2. 面的特点

(1) 规则形态的面的特点。

① 直线形的特点:简洁明了、整齐安定、规则对称并有秩序感,有男性特征。

② 曲线形的特点:除了有直线形的特点外,还有圆润、弹性和女性特征。

(2) 不规则形态的面的特点。

① 多边形的特点:不规则,有动感,有变化。

② 自由曲线形的特点:动感强烈,自由变化,现代感强。

③ 偶然形的特点:偶然、自然、变化、现代、不可预见性。

2.4.3 面在视觉设计中的作用及其应用

1. 面在视觉设计中的作用

平面设计已成为人类在现代社会中进行交流的一种必要的手段,是现代物质文明不可缺少的重要内容,是一种用艺术表达的方法描述一个企业或产品的过程。极具创意的设计可以为品牌的个性创造出更加丰富的层面,也可以给人们带来无限的视觉和精神享受。因此"面"作为无处不在甚至无所不能的设计符号,在视觉设计中的地位和作用是显而易见和无可替代的。只有在设计中融入"面"的元素,并用设计理念艺术地表现有内涵、有实效的设计作品,才能发挥其"面"的特性。

2. 面在视觉设计中的应用

面在现代建筑设计中的应用如图2-77~图2-79所示。

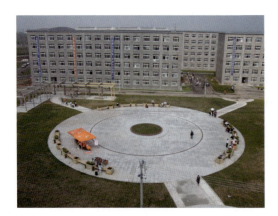

图 2-77

图 2-81

图 2-78

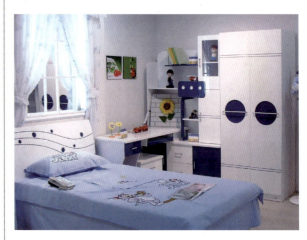

图 2-82

面在广告设计中的应用如图 2-83～图 2-85 所示。

图 2-79

面在家居设计中的应用如图 2-80～图 2-82 所示。

图 2-80

图 2-83

面在服装设计中的应用如图2-86~图2-88所示。

图 2-84

图 2-86

图 2-87

图 2-85

图 2-88

面在饮食文化中的应用如图2-89～图2-91所示。

图 2-89

图 2-90

图 2-91

面在自然界中的构成形态如图2-92～图2-94所示。

总之，在平面设计中，对点、线、面的运用既要体现相对的独立性，又要体现三者之间的协调关系。毫不夸张地说，掌握了点、线、面的合理利用，就等于完成了平面设计这座"大厦"的基础建设，就掌握了设计的基石，也掌握了设计的精髓和真谛。

图 2-92

图 2-93

图 2-94

思考与训练题

1. 简述点的含义及特点。
2. 简述线的含义及特点。
3. 简述面的含义及特点。
4. 简述点、线、面在视觉设计中的作用。
5. 面的类型有几种？请具体说明。
6. 根据点、线、面原理，分别完成点、线、面作品。训练目的是检验学生对点、线、面的理解和动手实践能力。要求：

(1) 在三张 25cm×25cm 的白纸板上分别完成，使用绘制工具。

(2) 根据个人审美和理解，充分发挥想象，精心绘制。

(3) 构图合理，重心稳定，画面有整体感。

第3章 平面构成训练技法

3.1 平面构成基本形及骨格的含义及训练技法

设计从广义上讲是指一切造型活动的设想和规划,狭义上讲专指图案装饰。设计具有合理性、经济性、审美性和独创性等特点。18—19世纪的设计只是对美术工艺品或其他大量产品的外表附加装饰。因此当时的设计师是装饰图案设计者或者是纹样图形的创作者。20世纪以后,设计的重点转移到产品的构造、产品的功能、产品的加工技术等综合设想和规划方面,同时加强了实用性功能。一件完整的设计作品是构思创意、图形塑造、设计构想、色彩搭配以及表现技法等要素的有机结合。而图形设计作品是最基本的构成要素,也是一切造型艺术的基础。而最基础就是基本形的设计。

3.1.1 基本形的含义及训练技法

基本形简称图形,也叫形象,是事物的外貌,即能引起人的思想或感情活动的具体形状。图形是由多种形态构成的,按其属性及来源可分为基本图形和现实图形两大类,具体可称为基本形与组合形。在平面构成中也可称为基本形象和重复形象。基本形即是最基本的形象,基本形是构成设计中的最小单位,也是图形元素的最单纯的原始形态。

1. 基本形的设计与训练技法

基本形一般以简化的形象出现。基本形用以体现构成规律,常用形态之间的并列、接触、分离、覆叠、透叠、联合、减缺、差叠、重合等几种关系来表现。基本形有"正"有"负",构成中亦可互相转化。重复基本形构成在形式上还分为绝对重复和相对重复两种类型。绝对重复是指基本形始终不变地反复使用;相对重复则是指基本形的方向、大小、位置等发生了变化,即在基本形的格线内运用点、线、面进行分割、重复、联合等不同的组合方法来进行构成。

基本形由一组相同或相似的形象组成,在构成内部起到统一的作用。基本形设计以简为宜。

2. 基本形相互组合的训练技法

一个圆点、一个方块、一条线段都可以作为基本形。基本形也可以用形象的相遇组合出新的基本形,大致可分为8种,具体方法分解如下。

(1) 分离:面与面之间互补接触,始终保持适当距离,如图3-1所示。

❂ 图 3-1

(2) 接触:面与面之间互相靠近,边缘发生接触,如图3-2所示。

❂ 图 3-2

（3）覆叠：面与面靠近时，部分面积覆盖，使接触更近一步，成为覆叠，有前后之分，如图 3-3 所示。

图 3-3

（4）透叠：面与面交叠时，交叠部分产生透明的感觉，形象前后之分并不明显，如图 3-4 所示。

图 3-4

（5）联合：面与面互相交叠而无前后之分，可以联合成为一个多元化的形象，如图 3-5 所示。

图 3-5

（6）减缺：面与面覆叠时，在前面的形象并不画出来，只出现后面的减缺形象，如图 3-6 所示。

图 3-6

（7）差叠：面与面交叠部分产生出一个新的形象，其他不交叠的部分当作不可见，如图 3-7 所示。

图 3-7

（8）重合（重叠）：面与面完全重叠，成为一个独立的形象，如图 3-8 所示。

图 3-8

3.1.2 骨格的含义及训练技法

1. 骨格的含义

骨格就是构成图形的骨架和格式。进一步说，骨格是限制和管辖基本形在平面框架中的各种不同的编排形式。

骨格最大的功用是将形象在空间或框架里进行各种不同的编排，使形象有秩序地排列，构成不同的形状和不同的气氛。骨格起到管辖编排形象的作用。

骨格大致可分为两大类，即规律性骨格（有作用性骨格）和非规律性骨格（无作用性骨格）。

（1）规律性骨格。规律性骨格以严谨的数字方式构成精确的骨格线，基本形依骨格进行有规律的排列，具有强烈的秩序感，主要有重复、近似、渐变、发射等构成形式。规律性骨格的特点是有强烈的秩序感和规律性。

（2）非规律性骨格。非规律性骨格没有严谨的骨格线，构成方式自由、生动，如密集、对比等构成方式。非规律性骨格的特点是具有较强的韵律感和相对自由的大小及疏密变化。

2. 骨格的训练技法

（1）规律性骨格训练技法如图 3-9 所示。

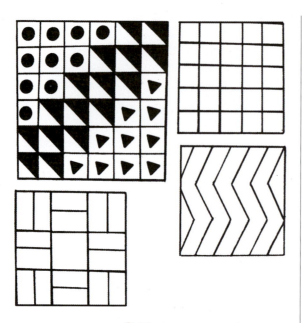

图 3-9

① 根据画面大小和设计需要,画若干正方形方框,便于基本形的方向变换。

② 在画好的正方形方框内排列基本形。

③ 根据设计需要进行重复、近似、渐变、发射等具有强烈秩序感的组合排列。

(2) 非规律性骨格训练技法如图 3-10 所示。

图 3-10

① 根据画面大小和设计需要,画若干正方形方框,便于基本形的变换。

② 将基本形安排在骨格线的交点上。

③ 根据设计需要进行密集、对比等具有强烈韵律感的组合排列。

3.2 重复构成的含义及训练技法

1. 重复构成的含义

重复构成是用相同的基本形依骨格进行有规律的排列,并组合成新的图形的一种二维设计方法。

2. 重复构成的训练技法

(1) 根据画面大小和设计需要,画若干正方形方框,便于基本形的方向变换。

(2) 在画好的正方形方框内排列基本形。

(3) 根据设计需要进行重复组合排列,直至完成。

提示:排列过程中可按上下左右或上左右下等方法,先组成一个单元,然后加以复制并排列,如图 3-11 和图 3-12 所示。

图 3-11

图 3-12

3.3 群化构成的含义及训练技法

1. 群化构成的含义

在现代社会中，许多商品的商标、活动指示标识以及公共场所的一些标牌等多以相对抽象的符号形式来表达。群化构成就是这种表达形式的具体方法。

群化构成是指把最简单的基本形根据需要进行重复摆放，摆放方式不受限制，完全是为了体现基本形组合后的美感，最终排列出各种形态各异的新的形象造型的二维设计方法。群化构成是基本形重复构成的一种特殊表现形式，它不像简单重复构成那样四面连续发展，而具有独立存在的意义。因此，它是标志设计的一种常用手段和方法。

2. 群化构成的训练技法

（1）根据需要设计一个基本形。

（2）将基本形按照一定的规律进行排列。

（3）反复推敲、比较，最终选择一个符合设计理念要求的新形象，直至完成，如图3-13和图3-14所示。

图 3-13

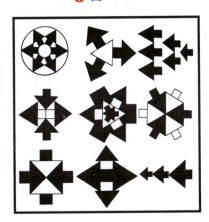

图 3-14

提示：首先，群化构成的基本形应以饱满为主，经群化后的形象要求更鲜明，更具有视觉冲击力。其次，群化的基本形数量要适中，太多会显得杂乱。最后，组合单元形时，单元形之间应该具有一定的方向感，可用对称、围绕、放射、旋转等方法进行排列。

3.4 渐变构成的含义及训练技法

3.4.1 渐变构成的含义

渐变是日常生活中常见的视觉现象，和透视一样具有近大远小、近宽远窄的视觉感受，同时具有空间的延伸感。平面构成中的渐变是指基本形或骨格按照一定的方向逐渐地、有规律性地发生变化。在具体设计和表现中有时需要按照严谨的数学原理如等比、等差、黄金分割法等进行表现和完成（这里包括大小渐变、方向渐变、间隔渐变、位置渐变、形象和明暗渐变等）。

3.4.2 渐变构成的训练技法

1. 黄金分割法的训练技法

（1）画一正方形，并找出其中一边的中点，把正方形对角的顶点与该中心点进行连线。

（2）以该中心点为圆心、以连线为半径画弧，交于正方形底边的延长线上一点。

（3）以此点向上作垂线并交顶边延长线于一点，则该矩形就是所求的黄金矩形，此法即为黄金分割法，如图3-15所示，其比值是1∶1.618。例如明信片（图3-16）、纸币（图3-17）、电视屏幕（图3-18）、邮票（图3-19）、办公桌面（图3-20）都采用这一比例，该比例符合人体工学原理和视觉美感。

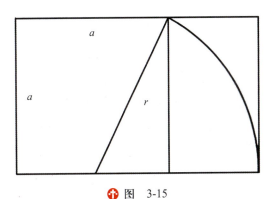

图 3-15

图 3-16

图 3-17

图 3-18

图 3-19

图 3-20

2. 斐波那契数列的训练技法

斐波那契数列原理：相邻两项的数字之和作为数列第三个数的值，如图 3-21 所示（近似黄金比）。

图 3-21

（1）数列排序从 1 开始，1 的大小根据设计需要而定；第二项为 0+1=1，将此作为第二个"二维空间的值"；第三项是 1+1=2，第四项是 1+2=3，第五项是 2+3=5，以此类推。其运算方式如下。

第一个"二维空间的值"：1
第二个"二维空间的值"：0+1=1
第三个"二维空间的值"：1+1=2
第四个"二维空间的值"：1+2=3
第五个"二维空间的值"：2+3=5
第六个"二维空间的值"：3+5=8
第七个"二维空间的值"：5+8=13
第八个"二维空间的值"：8+13=21
第九个"二维空间的值"：13+21=33
……

（2）根据计算好的数值，确定并画出相应的二

维空间。

(3) 根据点、线、面原理,完成画面整体"二维空间"的设计。

3. 方根矩形数列的训练技法

方根矩形数列的比为 1:1.414,如图 3-22 所示。具体训练方法如下。

(1) 根据设计要求画出已知正方形。

(2) 连接正方形对角线,并以对角线为边长画弧,交正方形底边延长线于一点。

(3) 以此点向上作垂线并交顶边延长线于一点,使之成为一个矩形,则该矩形为方根矩形。

(4) 连接方根矩形对角线,并以对角线为边长画弧,交方根矩形底边延长线于一点。

(5) 按技法 3 使之成为方根矩形 2,以此类推完成方根矩形 3、方根矩形 4、方根矩形 5……直至完成。

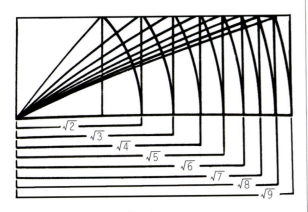

✦ 图 3-22

提示:在渐变构成中,基本形或骨格线的变化,其节奏与韵律感的好坏是至关重要的。变化如果太快就会失去连贯性,秩序感就会消失;反之,则又会产生重复感、呆板感,缺少空间透视效果。在设计中注意用具象图形、渐变骨格来表现渐变的连续性、秩序感,也可利用方向转换,使每一个形象都可以由简单至复杂、由具象至抽象渐变成其他任何形象,从而达到设计目的。

3.5 发射构成的含义及训练技法

3.5.1 发射构成的含义

光芒万丈、五光十色、水花飞溅等美丽的景象都属于大自然赋予人们的视觉享受,也是一种发射现象,其发射构成是骨格基本单位围绕一个中心点向四周重复扩散。因此,发射构成是以一点或多点为中心,形成周围发射、旋转式发射、扩散发射等视觉效果,具有极强的节奏感和动感。大致可分为离心式发射、同心式发射、向心式发射、多心式发射、移心式发射等。

3.5.2 发射构成的训练技法

1. 离心式发射的训练技法

发射的骨格线均由中心向外发射,即为离心式发射(有涡线式感觉),如图 3-23 所示。绘制方法如下:

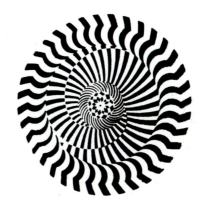

✦ 图 3-23

(1) 设计基本的发射骨格,确定发射中心。

(2) 画出发射线,直至完成。

提示:在具体设计和表现中,要注意节奏和韵律,同时要有变化。由于基本形的不同,可根据需要进行直线发射或曲线发射。

2. 同心式发射的训练技法

所谓同心式发射,就是同心圆围绕着发射中心一层一层向外扩展,如图 3-24 所示。绘制方法如下:

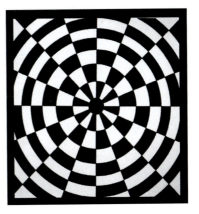

✦ 图 3-24

（1）设计基本的骨格,确定同心圆的位置。

（2）画出同心圆和发射线,填充颜色（黑白彩色皆可）,直至完成。

提示：在具体设计和表现中,由于骨格均是同心圆,这样其变化就相对较小。为增强画面的节奏和韵律,要注意渐变过程的变化,具体可将同心圆的间距拉开,使同心圆间的距离不等,在填充颜色时根据移动错位法完成,使之产生动感。

3. 向心式发射的训练技法

向心式发射与离心式发射正好相反,发射点在中心以外,而这个发射点可能有多个,是围绕中心并皆向中心发射的一种构成方式,如图3-25所示。绘制方法如下：

✪ 图 3-26

✪ 图 3-25

✪ 图 3-27

（1）设计基本的向心式发射画面,根据设计需要确定几个发射点。

（2）画出向中心发射的骨格线,并填充颜色至完成。

提示：在具体设计和表现中,要根据点、线、面的原理,将几个发射点的位置安排适当且有变化。特别指出的是,向中心发射的基本形不要千篇一律,要有直线、三角或半圆等。

4. 多心式发射的训练技法

多心式发射和向心式发射有某些共同点,那就是有多个发射点,它们互相衔接组成一新的画面,这种构成方式就是多心式发射,如图3-26和图3-27所示。绘制方法如下：

（1）设计几个基本的多心式发射画面,选择一个效果好的,同时根据设计需要确定几个发射点。

（2）画出各发射骨格线,并填充颜色至完成。

提示：在具体设计和表现中,要根据渐变、发射等基本原理,将几个发射点的位置安排适当且有机地结合起来,这里既有向心发射多个发射点的特征,也有离心发射一个发射点相对独立的特点。要求发射线互相衔接,组成新的符合设计需要的和谐画面。

5. 移心式发射的训练技法

根据设计需要,按一定的动势,有规律地移动发射点的位置,组成新的和谐画面,这种构成形式

的特点是有较强的空间感和曲面感，如图 3-28 所示。绘制方法如下：

图 3-28

（1）设计几个基本的移心式发射画面，选择一个效果好的，同时根据设计理念要求确定几个发射点。

（2）画出各个发射骨格线（直线或曲线均可），并填充颜色至完成。

提示：几个发射点要按照一定的动势，有规律、有秩序地移位进行排列；在具体设计和表现中，要根据渐变、发射等基本原理，将几个发射点的位置有规律地排列起来，组成新的符合设计需要的完整画面。最终能体现出发射的节奏、韵律和一定的空间效果。

3.6 对比构成的含义及训练技法

1. 对比构成的含义

一般来说，对比构成是一种较自由的构成形式，不受骨格线影响，而是根据设计需要进行大小、疏密、虚实、位置、空间、形状、方向、色彩和肌理等方面的对比变化。其遵循的原则是既协调统一又变化丰富。自然界中的冷与暖、干与湿、白天与黑夜都是对立的统一。

2. 对比构成的训练技法

（1）根据设计需要，画（或选择）若干个相似或相近的基本形。

（2）在设计理念的支配下，在设计草图基本造型的空间位置上，进行大小、疏密、虚实、位置、空间、形状、方向、色彩和肌理等方面的对比设计。

（3）填充颜色（彩色黑白均可），组织并排列图形，调整画面至完成。

提示：基本形在画面内进行大小、疏密、虚实、位置、空间、形状、方向、色彩和肌理等方面的对比排列时，空间不要太对称，应该注意上下、左右空间的均衡，在不对称中求得平衡，从中可以得到多种疏密对比；同时还要注意疏密、虚实、位置、空间、形状、方向、色彩和肌理等方面的变化与协调关系，如图 3-29～图 3-33 所示。

图 3-29

图 3-30

图 3-31

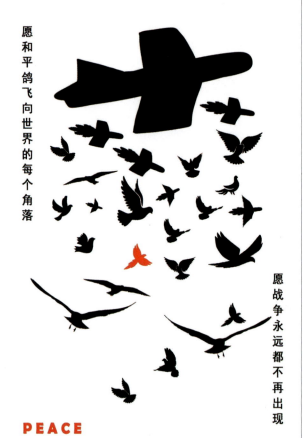

图 3-32

图 3-33

3.7 特异构成的含义及训练技法

1. 特异构成的含义

在有规律的形态中,凸显与其形态相联系的局部变化形象,形成特殊的构成方式,在规律中求变化。"万绿丛中一点红""鹤立鸡群"都是特异的表现,突出的部分体现了变化,不拘一格。在设计中,巧妙地利用特异构成,能给设计作品"增光添彩",如图 3-34 所示。

图 3-34

2. 特异构成的训练技法

（1）在拟定的画面上，设计相同或相近的基本形象，并留出适合的空间。

（2）在留出合适的空间内，按照形状、大小、位置、方向及色彩等变化原理画出与其相联系的特异形象。

提示：为突破某种相对规范的构成形式，在特异构成的各种因素中要有形状、大小、位置、方向及色彩等变化，而局部变化的比例不能太大，否则会影响整体与局部的和谐关系。在具体设计中要发挥想象，比如，在全是单位羽毛的排列中，忽然显现出鸟的形象；在单位形皆是手的设计中，可忽然显现出心的形象，以示爱心；当单位形皆是鱼的设计时，忽然显现出网或水的形象，以示"一网打尽"或"鱼水情深"。

3.8　形象切割构成的含义及训练技法

1. 形象切割构成的含义

所谓形象切割构成，即是把某一基本形象按照比例一致、较为严谨的等量进行切割，或自由地切割，再组合成两个或三个重复形。其特点是组合成的新形象可以是压缩、拉长、扭曲或夸张的，如图 3-35 所示。

图　3-35

2. 形象切割构成的训练技法

（1）选择一个基本形象，按照等量或自由的切割方法进行切割。

（2）将切割后的形象按一定规律抽出若干份，重新组成两个或三个新的形象。

提示：在切割过程中应注意切割的形式。无论采取哪种方式，都要遵循切割的最终效果符合美的法则和规律，组成的新图形也同样符合这一法则和规律。

3.9　格位放大构成的含义及训练技法

1. 格位放大构成的含义

格位放大法就是按照一定的格式进行放大，这种格式的基本形是正方形，再按菱形、长方形、曲线形等变形的方式进行变化，最终形成新的图形，如图 3-36～图 3-41 所示。

图　3-36

图　3-37

图 3-38

图 3-41

2. 格位放大构成的训练技法

（1）根据设计需要，把基本形分成若干个正方形。

（2）在正方形基础上以弧线向两边拉伸，或以菱形向两边拉伸，或以扭曲线向两边拉伸，用多种方法进行拉伸变化，从而形成新的夸张形象。

提示：格位放大是有规律的形象变形，即夸张变化，但基本特征保持不变。就像我们看到的小品人物可爱的夸张形象漫画和动画一样，是有规律（抓住特征）的变化形式。因此，在设计中心须遵循这一规律，因为万变不离其宗（特征）。

图 3-39

3.10 视觉错视构成的含义及训练技法

1. 视觉错视构成的含义

视觉错视构成就是眼睛对客观事物的一种错误判断，也是眼睛的一种幻觉现象，平面里的视觉错视也叫矛盾空间，是指在现实空间里并不存在，只在幻觉空间里存在，是人为设计出来的，空间关系是矛盾的，联系起来是站不住脚和不成立的，事物之间互相矛盾，从而造成错视现象，如图 3-42～图 3-61 所示。

2. 视觉错视构成的训练技法

（1）根据设计需要进行基本图形的设计，这一过程先按正常的空间设计（草稿）。

（2）以变动立体空间形的视点、灭点连接不合理的空间构成线，从而创造出相互矛盾的空间图形。

提示：该技法主要靠立体空间形的视点、灭点来连接不合理的空间构成线，并要发挥充分的想象力，如图 3-62 所示。

图 3-40

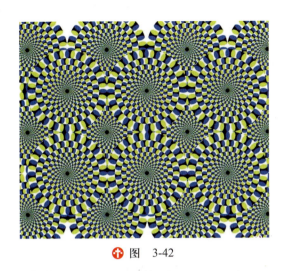

图 3-42

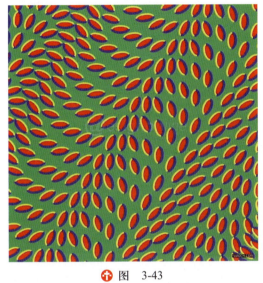

图 3-43

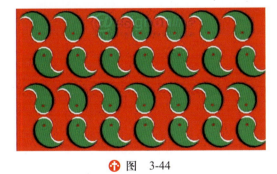

图 3-44

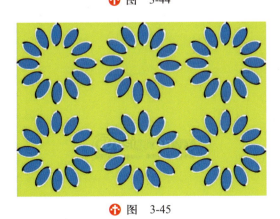

图 3-45

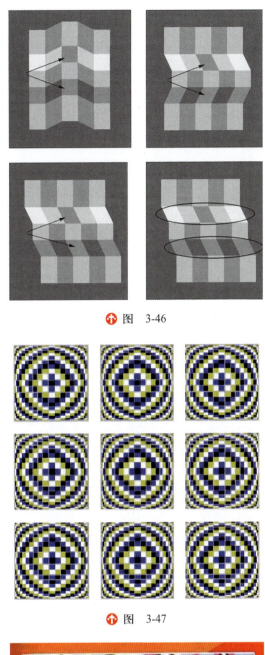

图 3-46

图 3-47

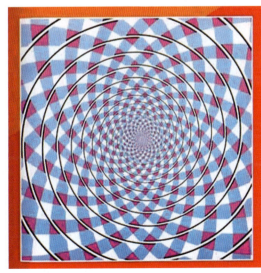

图 3-48

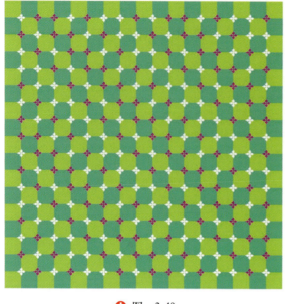

图 3-49

图 3-52

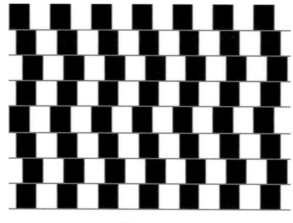

图 3-50

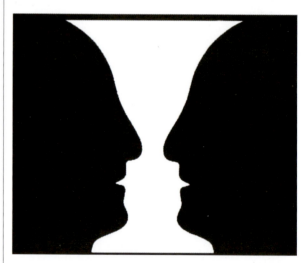

图 3-53

图 3-51

图 3-54

图 3-55

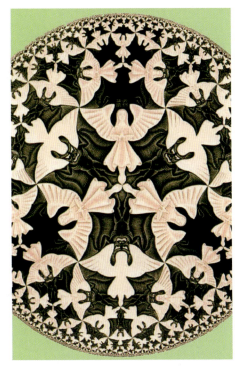

图 3-56

图 3-57

图 3-58

图 3-59

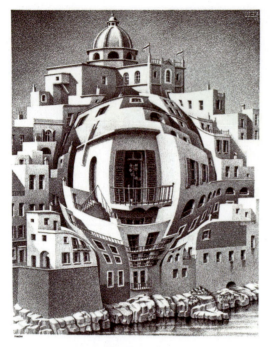

图 3-60

3.11 浮色拓印构成的含义及训练技法

1. 浮色拓印构成的含义

所谓浮色拓印构成,就是将墨汁、颜料、油料等能够浮在水面上的物质用吸水性强的纸张吸出来,并形成丰富纹理的一种构成方法。其特点是变化丰富、纹理细腻,能获得意想不到的效果。

2. 浮色拓印构成的训练技法

(1)将墨汁、颜料、油料等能够浮在水面上的物质(任选一种)滴入水中,并轻轻搅动,以能浮上水面为准。

(2)立即用准备好的吸水性较强的纸张浮在水面上,然后轻轻将其拿出并晾干即可。

提示:在搅拌放入水中的墨汁、颜料、油料时,用力要轻,时间要短,当看到有浮出的墨汁、颜料、油料后,才能将事先准备好的纸张平放于水面,如图 3-63 所示。

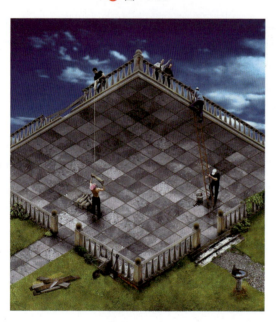

图 3-61

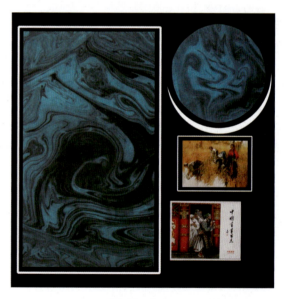

图 3-63

3.12 对印构成的含义及训练技法

1. 对印构成的含义

对印构成就是将各种颜料或各种油料等物质用相应的调节剂稀释后,再涂在纸板或相适应的材料上,然后将另一张纸板或相适应的材料压在上面,再按一定方向揭开,形成具有一定纹理和色彩效果的画面。

图 3-62

2．对印构成的训练技法

（1）将各种颜料或各种油料等物质用相应的调节剂稀释后涂在纸板或相适应的材料上。

（2）将另一张纸板或相适应的材料压在上面的纸板或相适应的材料上，轻轻按压，然后揭开即可。

提示：设计之初要设想一下最终效果，然后调制相应的颜料。按压时用力要均匀，这样才能达到预期效果，如图3-64所示。

图 3-64

3.13　压印构成的含义及训练技法

1．压印构成的含义

压印构成与对印构成比较相似，只是材料有所不同，压印是用树叶等材料涂上颜色压印到相应的材料上，形成色彩、纹理和谐统一的画面构成形式，如图3-65所示。

2．压印构成的训练技法

（1）根据设计需要选择相应的材料。

（2）将该材料涂上颜料并压在纸板或相适应的材料上，轻轻按压，然后揭开即可。

提示：设计之初要设想一下最终效果，然后调制相应的颜料，按压时用力要均匀，这样才能达到预期效果。

另外，可选择各种材料，如树叶、米粒、干草、树皮等。设计时注意点、线、面及构图。

图 3-65

3.14　拼贴构成的含义及训练技法

1．拼贴构成的含义

拼贴构成是将各种材料用手撕或剪切成各种偶然形，再按照点、线、面原理拼排并粘贴成为一个和谐画面，如图3-66所示。

图 3-66

2．拼贴构成的训练技法

（1）选择与设计理念相适应的材料，用手撕或剪切的方法形成各种偶然形。

(2) 将这些偶然形按照点、线、面的构图原理拼排并粘贴在画面上。

提示：安排画面时，要符合点、线、面的构图、组合、排列，同时还要注意色彩搭配的协调性，并保持画面的完整与统一。

3.15 流淌构成的含义及训练技法

1. 流淌构成的含义

所谓流淌构成，就是让相对饱和的各种颜料在设计画面上自由流淌，最终形成生动画面，这有点像传统中国画的泼墨法，如图3-67所示。

2. 流淌构成的训练技法

(1) 将相对饱和的颜料涂在设计画面上。

(2) 用嘴或吸管吹，使其自由流淌，直至完成。

提示：按照设计理念选择相应颜料。在颜料自由流淌的基础上，若感觉未达到预期效果，可用手将纸张抬起，使之按需要流淌，特殊地方可使用吸管或用嘴吹，有时也可根据需要结合手绘（如用梅花、树叶、小草等进行点缀）。

图 3-67

思考与训练题

1. 理解和掌握平面构成基本形的骨格构成、重复构成、群化构成、渐变构成、发射构成、对比构成、特异构成、形象切割、格位放大、视觉错视、浮色拓印、对印构成、压印构成、拼贴构成、流淌构成的含义。

2. 完成平面构成基本形的骨格训练作业两张（作业性骨格和无作业性骨格各一张，按教学进度完成）。

3. 完成重复构成作品一张（按教学进度完成）。

4. 完成群化构成作品一张（按教学进度完成）。

5. 完成渐变构成作品一张（按教学进度完成）。

6. 完成发射构成作品一张（按教学进度完成）。

7. 完成对比构成作品一张（按教学进度完成）。

8. 完成特异构成作品一张（按教学进度完成）。

9. 完成形象切割构成作品一张（按教学进度完成）。

10. 完成格位放大构成作品一张（按教学进度完成）。

11. 完成视觉错视构成作品一张（按教学进度完成）。

12. 完成浮色拓印构成作品一张（按教学进度完成）。

13. 完成对印构成作品一张（按教学进度完成）。

14. 完成压印构成作品一张（按教学进度完成）。

15. 完成拼贴构成作品一张（按教学进度完成）。

16. 完成流淌构成作品一张（按教学进度完成）。训练目的是检验学生对各种构成技法的理解和动手实践能力。要求：

(1) 除"浮色拓印、流淌构成、拼贴构成"作品在20cm×30cm的纸张上完成外，其余均需在25cm×25cm的白纸板上完成，并使用绘制工具。

(2) 根据个人审美能力和理解程度，充分发挥想象力，精心绘制作品。

(3) 构图合理，画面完整、整洁、干净，并有一定的创意。

第4章　色彩构成概述

4.1　色彩与色彩构成

1. 色彩的含义

人们每天都生活在五彩缤纷的世界里。就人类本身而言,也同样存在着色彩的差异。如黄色人种、黑色人种、白色人种、棕色人种等。可以说,色彩是无处不在的。有了色彩,才使我们的生活充满了希望,充满了阳光,充满了活力,充满了和谐。总之,如果我们这个世界没有了色彩,那将是无法想象的。

人们对色彩的认识是与生俱来的。当阳光普照大地,万物随之增辉添色。色——即指颜色,彩——表示各种色彩。色彩就是各种有色光反映到视网膜上所产生的感觉。

2. 色彩构成的含义

我们知道,色彩是有色光反映到视网膜所产生的感觉,有了这种感觉,才使人们的生活、思想甚至情感不断地发生变化和升华。如何用色彩去点缀、美化我们的生活,是摆在设计师和普通人面前的与精彩生活息息相关的事情。因此,我们必须去了解和掌握色彩构成规律,才能把色彩搭配得更合理、更科学、更美丽。

构成是将两个或两个以上的单元按照一定的规律和原则重新组合成新的单元形式。色彩构成,就是将两个或两个以上的色彩根据不同的需要和目的,按照美的色彩关系法则,重新设计组装、搭配,形成符合审美要求的色彩关系。

4.2　色彩构成与设计

1. 人类早期对色彩的认识和运用

色彩构成的方法与设计的应用由来已久。如人类在很早以前就利用自然的有色物质来文身,文面,装饰器物(图4-1),绘制图腾纹样与壁画(图4-2),并巧妙地用色彩的兽皮和花草做装饰,后来逐渐用更多的色彩(如红、蓝、绿、黄、金、银、白、黑等)美化宫殿和庙宇。直到现在,人们仍能从中感到许多宫殿和庙宇的豪华灿烂和神秘。可以说,这是人类较早的色彩构成设计实践。

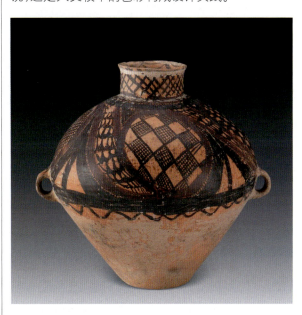

图　4-1

图 4-2

2. 现代人类对色彩的要求

现代人类社会进入了前所未有的设计色彩时代。随着物质生活水平的不断提高，人们对色彩的要求和设计要求亦日趋强烈。我们生活在五彩斑斓的世界里，无论你是否在意，色彩都与你形影相随。人们始终希望并尽一切可能利用色彩的特性，表达自己的情感与信仰，装扮自己丰富而美丽的生活，使色彩的功能发挥到极致。

4.3 色彩构成与生活

由于每一种颜色都有其特殊的寓意，因此，正确选择色彩可大大地美化人们的生活。仅从人们的居室色彩看，许多房间在色彩的选择上往往单调、沉闷，如果在选择色彩时注意与家具及其他物品的色调搭配协调、相辅相成，能相得益彰，就可以增强房间的色彩效果，为生活环境增光添彩，从而改变生活环境，提高生活质量。

1. 色彩构成与衣食住行

事实上，人们的衣（图4-3和图4-4）、食（图4-5和图4-6）、住（图4-7和图4-8）、行（图4-9和图4-10）等各个方面都需要对色彩进行设计及进行合理配置。人们需要经常改变和调节原有的色彩，使之更加适应人们快节奏的生活和视觉要求，增加视觉和精神上的快感，从而提高生活质量。

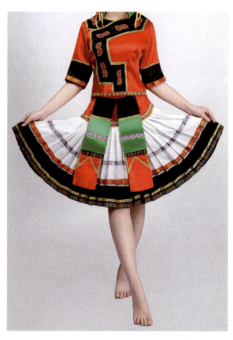

图 4-3

图 4-4

☧ 图 4-5

☧ 图 4-6

☧ 图 4-7

☧ 图 4-8

☧ 图 4-9

☧ 图 4-10

2．生活离不开色彩

人们的生活离不开和谐的色彩，比如，时尚华丽的衣裳（色彩）给人以美的享受；令人垂涎欲滴的美食（色彩）让人回味无穷；温馨的家居环境（色彩）让人身心愉悦；方便快捷的出行方式（代步工具色彩）给人带来便利的同时，又让人有赏心悦目的感觉。人们在享受生活的同时，是色彩在其中扮演了满足人们生活需要的重要角色。仅从服饰方面的色彩搭配来看，就足以说明色彩在生活中的重要

性。服装色彩是人们感观的第一印象,它有极强的吸引力。若想让自己在着装上得到淋漓尽致的发挥,就必须充分了解色彩的特性。恰到好处地运用色彩的搭配,这样不仅可以修正、掩饰自己身材等方面的不足和欠缺,而且能突出你的优点、气质和魅力,使自己的整体形象得到全面提升。

总而言之,色彩构成的应用不仅历史悠久,而且随着现代文明、知识经济、和谐社会的健康发展,越来越被更多的人所重视,为更多的人所享用。它不仅适应了人们社会生活对色彩的需求,而且对于人们的精神享受和人类发展要求给予了越来越多的满足。归根结底,生活离不开色彩。

> **思考与训练题**
>
> 1. 什么是色彩?你所了解的色彩知识有多少?
> 2. 什么是色彩构成?
> 3. 色彩构成与设计的关系如何?
> 4. 生活为什么离不开色彩?
> 5. 用现有的色彩知识完成一幅色彩构成作业。训练目的是检验学生对色彩的自我理解和表现能力。要求:
> (1) 在 25cm×25cm 的白纸板上完成。
> (2) 题材、内容、风格均不限。

第5章　色彩基础知识

5.1　光与色彩

英国物理学家牛顿在剑桥大学的实验室里把太阳光从一小孔引进暗室（实验室）。引过来的白而亮的光通过三棱镜后，呈现出一条十分美丽的彩带，它们依次是红、橙、黄、绿、青、蓝、紫，从而揭示了光学原理，也解释了彩虹的形成原因。

1. 色彩产生的条件

（1）光。光是电磁波的一种，所以也叫光波。

（2）电磁波。电磁波包括宇宙射线、X射线、紫外线、可见光和无线电波，这些光线是客观存在的物质，并都有自己的波长和振动频率。我们通常所说的色彩是能够引起色觉的部分——电磁波，这段波长叫可见光；而其余波长的电磁波都是肉眼看不见的，故称不可见光。可见光的波长范围为380～780nm的电磁波，红外线的波长范围为大于780nm的电磁波，紫外线的波长范围为短于380nm的电磁波。

（3）光源。简单地说，能发光的物体叫光源，如太阳光、灯光、火光、荧光等。其中太阳是最大的光源。

2. 光与色的关系

人类通过对色彩的研究，认识到色彩和光是密不可分的。由于物体的属性各有不同，因而受光照射后，其中一部分光被吸收，而其余的光被反射或透视，形成了不同颜色。色彩是眼睛对可见光的感觉，这种感觉随着明暗变化而变化。不仅如此，色彩感觉往往随着人的生理、心理、情绪的变化而发生微妙的改变。

太阳光通常被认为是自然光，在太阳光照射下的物体颜色基本呈现相对稳定的色彩。因此，白天自然界中各种物体的颜色是丰富多彩而又千变万化的，可是到了晚上，由于月光是太阳光照在月球上的反射光，因而所有物体都显现出一片灰蒙蒙、清淡淡的暗灰色。在月光下，人们是无法辨认其颜色的。由于光源色的不同，同一物体被不同光源照射也会发生改变，例如，一块白布在色光的照射下呈现白色，在红光的照射下呈现红色，在绿光的照射下呈现绿色等。

因此，色彩产生的条件为：首先是必须有光（可见光），其次是有正常的色觉，再次是生理、心理对光色的影响，最后是光源色变化对物体以及对色觉的体现。

5.2　自然色彩与绘画色彩

1. 自然色彩

大自然给人们带来了千变万化的色彩，春天是春光明媚、万紫千红、春色满园、百花齐放，如图5-1所示；夏天是和风细雨、郁郁葱葱、枝繁叶茂、莲叶满池，如图5-2所示；秋天是秋色迷人、风景宜人、果实累累、满山红叶，如图5-3所示；冬天是天寒地冻、滴水成冰、瑞雪纷飞、冰封雪盖，如图5-4所示。

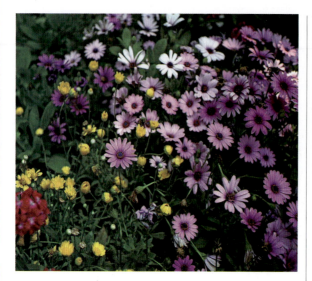

图 5-1

图 5-2

图 5-3

图 5-4

自然色彩,一般是指在阳光照射下的一切景物的颜色,它随着季节、气候、环境和时间的变化而发生着改变。如早、晚景物的受光面呈暖色调,背光面呈冷色调;中午,受光面呈冷色调,背光面则有暖色味的感觉。

2. 绘画色彩

绘画色彩就是研究物体在光照射下所呈现的丰富色调,同时用绘画色彩解决物体色、环境色、光源色及其相互影响和变化规律的关系问题。中国是一个色彩古国,几千年来在中国传统绘画中,色彩的演绎与发展有着自己独特的规律和法则。中国画讲究"随类赋彩"的同时,还十分重视空间环境对物象的影响,随着空间环境对物象的影响,随着空间环境和光源色的变化,物象的色彩也会随之发生变化。这就是我们常说的物体色、环境色、光源色之间的相互作用和影响。

中国画(图 5-5)、油画(图 5-6)、水粉画(图 5-7)在色彩运用和对色彩的感受上是有所不同和区别的。中国传统的绘画是以墨调色,与西方绘画以油色烘染出的立体感、明暗透视等有较大差异,在薄与厚、深与浅、淡与浓等多种矛盾体中求得视觉上的最终统一。在传统油画技法里,色彩的影响力也是极为显著的,画家可以凭借理解、想象来充分地表达自己的感受,以显露其自身的魅力和美感。因此,在这里画家的色彩感觉仍然是十分重要的,画家必须对色彩的纯度、明度、色相及色相之间的细微差别有敏锐的观察力和表现力,才能驾驭它并发挥它的最大能量。虽然自然界的色彩为我们的视觉提供了丰富的色彩资源,并呈现出千差万别

的色彩相貌,但是我们的感性认识与理性认识总是在不断地提高和变化着,特别是在长期的实践中,人们不仅认识到色彩的差异性,同时也认识到了它的统一性与协调性,这种色彩中既对立又统一的特点构成了绘画色彩的基本关系,成为我们掌握绘画色彩关系的关键,因此,色彩成为我们表现自然及表现情感的重要手段。这就要求我们要不断总结经验,勤于实践,只有这样才能更好地驾驭色彩,才能把自然色彩转换为绘画色彩,才能设计出我们需要的最理想的色彩画面和艺术作品。

✥ 图 5-7

（1）物体色。物体的颜色称为物体色,即物体本来的颜色。这种颜色是相对稳定的,因此又称为固有色,并以此区别于其他物体的颜色。

（2）环境色。环境色是指物体所处环境的颜色。事实上,任何物体的颜色都是相对存在的,没有一种绝对的颜色,因此,它必须受周围环境的影响。所谓"近朱者赤,近墨者黑"就是这个道理。

（3）光源色。光源所发出的光颜色成为光源色。如太阳光、灯光、火光的光源色呈黄、红味。

物体色、环境色与光源色三者的关系如下。

迎光面受光源色影响：

受光色调 = 光源色 + 固有色

中间色受固有色影响（固有色成分最多）：

中间调 = 固有色 + 光源色（少）+ 固有色（少）

背光面受环境色影响：

背光面 = 固有色 + 环境色

5.3 绘画色彩与设计色彩

1. 绘画色彩与设计色彩的关系

绘画色彩是研究光与物体相互影响的规律。绘画色彩侧重表现光与色,设计色彩重在创意表现色彩元素。绘画色彩与设计色彩并没有本质区别,只是侧重点不同。设计色彩是利用色彩的构成规律表现人们的设计理念。

2. 色彩是设计的重要元素

在诸种设计中,色彩是十分重要的设计元素。研究表明,人们对有彩色系中红、橙、黄、绿、青、蓝、紫的关注程度和敏感程度,远远大于无色系的黑、白、灰。在实际设计中,人们主要运用色彩的三大

✥ 图 5-5

✥ 图 5-6

基调（高明度基调、中明度基调、低明度基调）和9个基本调式进行色彩设计和色彩的搭配，同时根据高明度基调的色彩对比、中明度基调的丰富和含蓄、低明度基调的沉稳庄重，设计出符合审美和实际要求的作品，如图5-8所示（封面设计作品）。

图 5-8

因此，在进行色彩设计的过程中，要充分地考虑到广大受众的审美心理和需求心理，要有针对性地选择用色，以达到吸引"读者"及强化宣传的目的，如图5-9所示（封面设计作品）。

图 5-9

5.4 色彩的生理与心理

1. 色彩的生理现象

人们长期固守一地，就会产生惰性，思想也会僵化，一旦换个新环境，就必须有一个适应过程，而这个过程需要一定的时间来完成。视觉也一样，从暗的房间里来到明亮的外面，人的眼睛需要慢慢地睁开、睁大，否则，强烈色差会伤及眼睛。我们经常看到被困在黑暗中的人，开始要用厚毛巾蒙住眼睛，逐渐揭开才能恢复正常，这个过程叫明适应，相反，从亮处忽然走进暗室，刚开始什么也看不见，过5～8分钟就会慢慢看见暗室里所放的东西。从明到暗的适应过程就叫暗适应。

另外，当我们从普通灯泡（呈黄红味光）的房间里走出来，到另一间日光灯（带蓝白味光）的房间，我们会有不太舒服的感觉。日光灯的房间色彩普遍比灯泡房间的色彩明亮。可是，没过多久便很快习惯了，这种对色彩的适应过程叫色适应。

2. 色彩的心理特征

当色彩作用于人的视觉器官，并通过视觉神经传入大脑，大脑再经过思维、整理与以往的观察经验产生联系，最后得出结论，并能引起情感、意志等一系列心理反应，这就是色彩的心理特征。

在实际生活中，色彩在人们的衣、食、住、行等各个方面都扮演着十分重要的角色，色彩的象征意义、表情特征、心理联想都承担着一定的"责任"和"任务"。

3. 色彩的联想

色彩不仅有冷暖、大小、软硬、轻重、活泼、庄重、强弱等表情特征，同时也能使人们产生丰富的联想，既能让人联想到具象的物体，又能让人联想到抽象的事物。

(1) 具象联想。

① 红色：让人联想到红苹果（图5-10）、红太阳、红旗（图5-11）、鲜血、口红（图5-12）等。

② 橙色：让人联想到橘子（图5-13）、柿子（图5-14）、胡萝卜（图5-15）、红砖头等。

③ 黄色：让人联想到光、柠檬（图5-16）、香蕉（图5-17）、月光、鸡雏（图5-18）等。

④ 绿色：让人联想到树叶（图5-19）、草地（图5-20）、禾苗（图5-21）等。

图 5-10

图 5-14

图 5-11

图 5-15

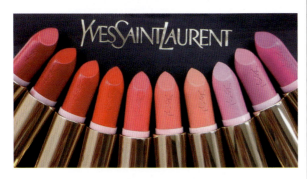

图 5-12

图 5-16

图 5-13

图 5-17

第5章 色彩基础知识

图 5-18

图 5-21

⑤ 蓝色：让人联想到天空（图 5-22）、大海（图 5-23）、湖泊（图 5-24）等。

图 5-19

图 5-22

图 5-20

图 5-23

图 5-24

⑥ 紫色：让人联想到葡萄（图 5-25）、茄子（图 5-26）、丁香花（图 5-27）等。

图 5-27

⑦ 黑色：让人联想到夜晚、煤炭（图 5-28）、西服（图 5-29）、墨汁、头发（图 5-30）等。

图 5-25

图 5-28

图 5-26

图 5-29

图 5-30

⑧ 白色：让人联想到白糖、白雪（图5-31）、白云（图5-32）、白兔（图5-33）、面粉等。

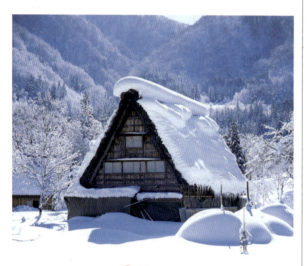

图 5-31

图 5-32

图 5-33

⑨ 灰色：让人联想到老鼠、混凝土、树皮（图5-34）、现代建筑墙面（图5-35）、乌云（图5-36）等。

图 5-34

图 5-35

图 5-36

（2）抽象联想。

① 红色：热情、热烈、危险、活力、革命。

② 橙色：温情、甜美、明朗、华美、嫉妒。

③ 黄色：明快、活泼、希望、秋天、快活、平凡。

④ 绿色：和平、安全、生长、新鲜、公平。

⑤ 蓝色：平静、悠久、理智、深远、冷淡、薄情。

⑥ 紫色：高贵、古朴、神秘、庄重、优雅。

⑦ 黑色：庄重、刚健、恐怖、死亡、坚实、忧郁。

⑧ 白色：清洁、神圣、纯洁、洁白、纯真、光明。

⑨ 灰色：忧郁、绝望、郁闷、荒废、平凡、沉默、死亡。

（3）色彩的象征。由于传统习惯、民族风俗等差别，色彩的象征意义也有所不同。

① 红色：红色在中国象征着幸福和喜庆，是传统节日的色彩。

在西方，红色调中的深红色有嫉妒的象征意义，有时也象征暴虐、恶魔，而粉红色意味着健康，又是女性的色彩。红色还象征着危险，如交通事故。

② 橙色、黄色：象征日光，如金色的阳光、秋天（金色秋天）等。黄色在我国古代是帝王专用色，尤其清朝，普通人是不允许用的。

罗马对黄色的认同是高贵和身份，与其相反，信仰基督教的国家认为黄色是最低等的颜色。

③ 绿色：象征着生命、自然、成长、和平、安全（如交通信号灯）。在西方有时也象征恶魔（如恐怖片中的恶魔形象）。

④ 蓝色：象征深远、大海、蓝天、希望。在西方则表示名门贵族，有身份高贵的象征。

⑤ 紫色：紫色被称为宝石色，象征崇高，曾被作为国王的服装用色，表示高级、高贵。

⑥ 黑色（灰色）：象征黑暗、沉默、消极、深沉，也有刚直、庄重的象征意义。

⑦ 白色：象征纯洁、干净、善良，也有死亡、投降等象征意义，还有单薄、清淡、舒畅和轻浮等象征意义。

5.5 色彩三要素、色彩分类、色立体

在学习和掌握色彩调和原理的同时，还必须了解色彩的种类、色彩三要素、色立体等相关知识。

1．色彩三要素

大千世界，色彩无处不在，而且千差万别，如果分类，可分为有色彩和无色彩两种，同时它们都有各自的明暗程度。色彩有色相、明度、纯度等三要素。

（1）色相。简单地说，色相就是色彩的相貌，区别于色彩的名称。在色相环上，无论你调多少块（24，48，…），它们每两块之间都有差别，只是色块越多，色差越小。分辨每一块的特征就认清了每一块色的长相，这就是色相。如红花（图5-37）、粉红色玫瑰花（图5-38）。

图 5-37

图 5-38

（2）明度。色彩的明亮程度叫明度。从色相环上我们不难发现，最亮的颜色是柠檬黄，其次是淡黄、中黄、土黄等，如图5-39所示，也就是说柠檬黄的明度最高也最亮。绿色比蓝色要亮，湖蓝比钴蓝要亮，大红比土红亮……

（3）纯度。纯度是指色彩的纯净程度，也叫色饱和度。进一步说，能够区别色彩鲜明与灰暗程度的属性叫纯度或彩度，即色彩的鲜艳程度。最纯的颜色是没有添加其他色的，一旦有其他色的混合，其

纯度就降低了。如湖蓝,在没有混入其他色的情况下,纯度最高,如果加入一定量的绿色纯度就会变低,加得越多,纯度越低,如图5-40所示。

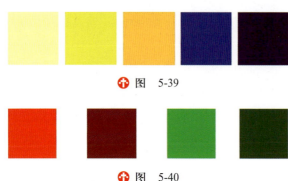

图 5-39

图 5-40

再如,物体的表面结构不同,彩度也不一样,在同等条件下,表面光滑物体比表面粗糙物体的彩度高(纯度高)。丝织品比棉织品色彩鲜艳,那是因为丝织品表面光滑所致;雨后的景物比雨前更鲜艳,同样因为景物被雨水冲刷掉了灰尘,而使表面变得光滑的缘故。

2. 色彩分类

(1) 原色。红、黄、蓝为三原色,如图5-41所示,也叫第一色。科学研究表明,红、黄、蓝是原始颜色,这三种色是其他任何色都调不出来的,而其他色都是由红、黄、蓝调出来的。这是因为自然界的各种物体的不同色彩都是由红、黄、蓝三原色通过不同程度的吸收或反射而呈现在人们眼中的。

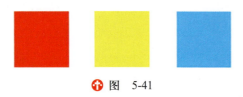

图 5-41

① 加法混合——正混合。色光的三原色(红、绿、蓝)按一定的比例组合起来,在明度上有所增加,最后呈现白光,如图5-42所示。

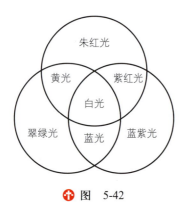

图 5-42

实验方法如下:在较暗的实验室中用两个三棱镜分别把两束阳光分解为两个红、橙、黄、绿、蓝、紫光谱,再把各单色光放到银幕上的相同位置,就能清晰地看到相混合的景象。结果显示:红光+绿光+蓝紫色=白光。

② 减法混合——负混合。色彩的三原色是红、黄、蓝,颜料本身有吸光和反光的特性,它能够把大部分的光吸收进去,而少量的光被反射出来。因此,不同颜色叠加时,其中一种颜色会吸收另一种颜色,结果越来越弱,也就是明度和纯度同时降低,造成明度上的递减。三原色越混越变暗、变浊,最后便成了黑色,所以叫减法混合,又叫负混合。红、黄、蓝相混(相同比例)结果显示:红+黄+蓝=黑,如图5-43和图5-44所示。

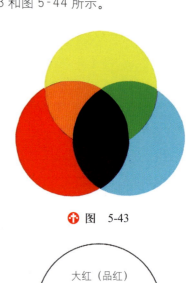

图 5-43

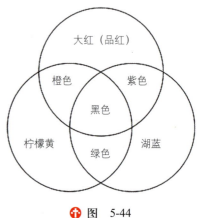

图 5-44

(2) 间色。两种原色相调所成的颜色叫间色,也叫第二次色。

红+黄=橙,如图5-45所示。

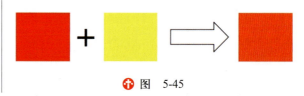

图 5-45

红+蓝=紫,如图5-46所示。

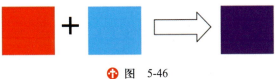

图 5-46

黄+蓝=绿,如图5-47所示。

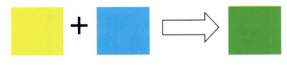

图 5-47

综上所述,可知橙、紫、绿三色为间色,如图5-48所示。

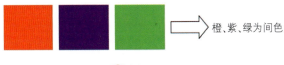

图 5-48

(3) 复色。由两个间色相混或间色与原色相混所生成的颜色叫复色(也叫第三次色),其颜色纯度较低,如图5-49所示。如红橙、黄橙、黄绿、蓝绿、蓝紫、红紫。

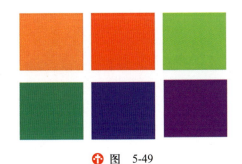

图 5-49

(4) 补色。在色相环上相互对着的两种颜色叫补色,如图5-50所示。

图 5-50

在色彩对比中,红与绿(图5-51)、橙与蓝(图5-52)、黄与紫(图5-53)是补色关系。互为补色的两种色是对比最强烈的颜色。

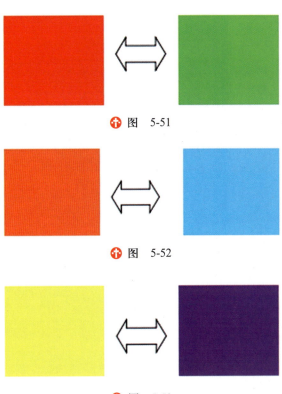

图 5-51

图 5-52

图 5-53

3. 色立体

色相环是将色相关系展现在平面上的,它无法同时表示色彩的三属性,即色相、纯度与明度,而色立体则能同时体现三者之间的关系。把众多颜色按明度、色相、纯度三种关系组织在一起,构成三维空间的一个立体关系,就叫色立体,如图5-54所示。

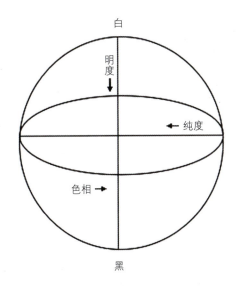

图 5-54

这种关系序列说明如下。

（1）无彩色黑、白、灰以明度为主的对比关系。黑、白按上白、下黑、中间灰的等差构成明度序列，如图5-55所示。

图 5-55

（2）有彩色以明度为主的对比关系。不同色相的高纯度色按红、橙、黄、绿、蓝、紫等差构成不同色相的明度对比关系序列，如图5-56所示。

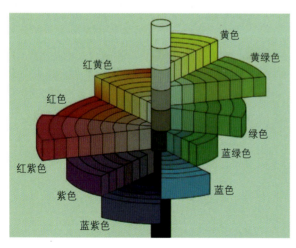

图 5-56

（3）将各色相中不同纯度的色彩按外纯内低等差排列起来，构成各色相的纯度序列。

① 孟塞尔色立体。孟塞尔是美国的色彩学家、教育家。孟塞尔色立体是基于色彩三属性，并结合人的视觉对色彩的反映，以及色彩对人的心理影响等因素而标定的色彩体系。

图5-57中，中心轴为黑、灰、白的明暗系列，以此作为有彩色系各色的明度标尺。黑为0°、白为10°、中间的1～9°是等差的深灰色，构成孟塞尔色立体的关系序列。

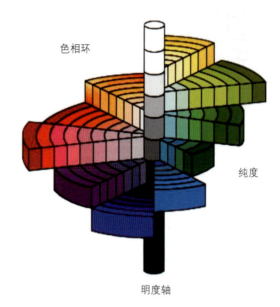

图 5-57

② 奥斯特瓦德色立体。该色立体是由德国科学家、诺贝尔奖获得者奥斯特瓦德（1853—1932年）创立的。二十四色相环就是奥斯特瓦德色立体的平面直观表示图，如图5-58所示。

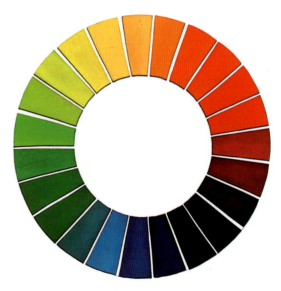

图 5-58

③ 日本色研会色立体。该色立体是日本色彩研究会所制定的色立体体系，以红、橙、黄、绿、蓝、紫6个主要色相为基础，调成24个色相，其纯度近似孟塞尔色立体，色相环与奥斯特瓦德类似，如图5-59所示。

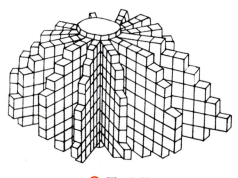

◆ 图 5-59

4. 色立体的用途

色立体就像一个色彩大词典，几乎涵盖了所有的色彩内容，为我们的高质量生活提供了可靠、科学的色彩依据和技术支持，也为我们快速准确地查找和使用色彩并取得理想的色彩效果带来了极大的方便。

思考与训练题

1. 色彩产生的条件是什么？
2. 自然色彩与绘画色彩的区别是什么？
3. 绘画色彩与设计色彩的联系有哪些？
4. 色彩三要素的具体含义是什么？
5. 完成二十四色相环一张，并标明原色、间色、复色、补色。训练目的是检验学生对色彩原理的理解和动手实践能力。要求：

　(1) 在25cm×25cm的白纸板上完成。
　(2) 根据色彩原理精心绘制。

第6章 色彩构成训练技法

色调总体可分为以明度（单色相、多色相）为主构成的高明度基调、中明度基调、低明度基调和以纯度为主构成的高纯度、中纯度、低纯度基调，以及以冷暖对比为主构成的冷调、微冷调、暖调、微暖调，还有以面积对比为主构成的色调。

6.1 明度对比色彩构成训练技法

6.1.1 明度对比的含义

由于明度差别而形成的色彩对比即为明度对比。

1. 明度标

根据孟塞尔色立体，由白到黑调成九级等差序列，称为明度标，如图 6-1～图 6-3 所示。

图 6-1

提示：明度标上的 0 度在理论上认为是绝对的白色，但实际上是不存在的。

图 6-2

图 6-3

2. 短调与长调

根据明度标中的九级等差序列，我们将每一级称为1度。3度以内的配色组合叫短调，也是明度的弱对比；5度以上的配色组合叫长调，为明度的强对比。

6.1.2 以明度对比为主构成的色调

1. 明度对比的三大调

（1）高明度基调：高明度色彩占画面70%左右，称为高明度基调，分为高长调、高中调和高短调。

（2）中明度基调：中明度色彩占画面70%左右，称为中明度基调，分为中长调、中中调和中短调。

（3）低明度基调：低明度色彩占画面70%左右，称为低明度基调，分为低长调、低中调和低短调。

明度对比的三大调的明度标准如图6-4所示。

2. 明度对比的九小调

明度对比的九小调（图6-4）包括高长调（图6-5）、高中调（图6-6）、高短调（图6-7）、中长调（图6-8和图6-9）、中中调（图6-10和图6-11）、中短调（图6-12）、低长调（图6-13）、低中调（图6-14）、低短调（图6-15）。黑、白、灰明度对比如图6-16所示。

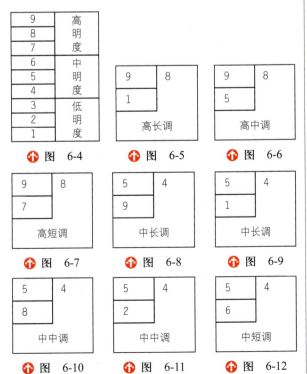

图 6-4　　图 6-5　　图 6-6

图 6-7　　图 6-8　　图 6-9

图 6-10　　图 6-11　　图 6-12

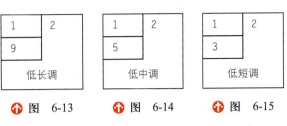

图 6-13　　图 6-14　　图 6-15

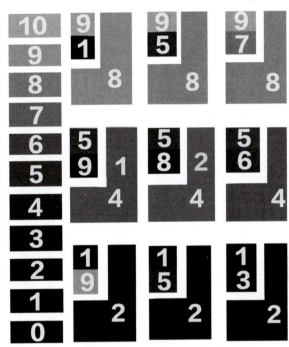

图 6-16

6.1.3 色彩明度三大基调的象征意义

1. 高明度基调色彩的象征意义

（1）积极的象征：清晰明快、晴空万里、积极活泼、心情愉快，如图6-17所示。

（2）消极的象征：冷淡、柔弱、无助、消极。

（a）高长调　　（b）高中调　　（c）高短调

图 6-17

2. 中明度基调色彩的象征意义

（1）积极的象征：朴素无华、安稳恬静、老练成熟、平凡庄重，如图6-18所示。

（2）消极的象征：贫穷、呆板、消极、懒怠。

(a) 中长调　　　　(b) 中中调　　　　(c) 中短调

图 6-18

3. 低明度基调色彩的象征意义

（1）积极的象征：坚强、勇敢、浑厚结实、刚毅正直，如图 6-19 所示。

(a) 低长调　　　　(b) 低中调　　　　(c) 低短调

图 6-19

（2）消极的象征：黑暗、阴险、哀伤、失落，多见于电影画面，单色性明度对比，如图 6-20 和图 6-21 所示。

图 6-20

 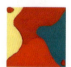 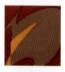
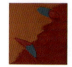 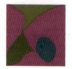

图 6-21

6.2　色相对比色调构成训练技法

6.2.1　色相对比的含义

由于色彩相貌的类似、对比、互补等差异所形成的对比称为色相对比。

6.2.2　色相对比训练

1. 类似色相对比色调

在色相环上 0°～45°的对比为类似色相对比，即类似色相对比色调，如图 6-22 所示。其总体特点为和谐、雅致、优美、统一。

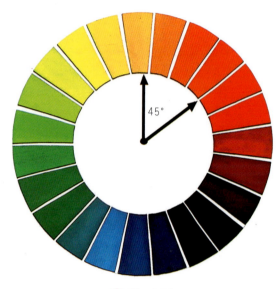

图 6-22

（1）高纯度类似色相对比色调。高纯度类似色相对比色调是没混入黑、白、灰状态下的相对纯净的色彩组合。其特点是画面清晰、量感、艳丽、协调统一。

（2）中纯度类似色相对比色调。中纯度类似色相对比色调是由于混入了适量的黑、白、灰所致。其特点是画面柔和、雅致、温馨。

（3）低纯度类似色相对比色调。低纯度类似色相对比色调是在构成画面的色彩中混入了大量的黑、白、灰，因而使画面灰暗、深沉。其特点是调和感强，画面深沉、老练、成熟、和谐统一。

类似色相对比色调训练技法的步骤如下。

步骤 1：在 25cm×25cm 的白纸板上画出九个大小相等的方框（留有间距），目的是在一张纸上分别完成高纯度、中纯度、低纯度的类似色相对

比色调、对比色相对比色调、互补色相对比色调（按顺序选择其中的三块）。

步骤2：在画好的九个方框内设计相同或不同的图案。

步骤3：任意选出色相环上45°以内的三种色彩，按方框顺序选择其中的三块着色。

步骤4：填充颜色。三块色情况如下。

第一块色：高纯度类似色相画面所构成的色调是没混入黑、白、灰状态下的相对纯净的色彩组合构成，如图6-23（a）所示（重点是三块色都不加黑、白、灰）。

第二块色：中纯度类似色相画面所构成的色调是由于混入了适量的黑、白、灰所致，如图6-23（b）所示（重点是三块色都加适量的黑、白、灰）。

第三块色：低纯度类似色相对比色调，其构成画面的色彩中由于混入了大量的黑、白、灰。因而使画面灰暗、深沉，因而构成了低纯度类似色相的对比色调，如图6-23（c）所示（重点是三块色都加了大量的黑、白、灰）。

　　(a)　　　　　(b)　　　　　(c)

图 6-23

2. 对比色相对比色调

在色相环上0°～100°的色相与100°～160°的色相对比为对比色相对比，这种色调为对比色相对比色调，如图6-24所示。其总体特点是色彩鲜明、强烈、兴奋、不单调。

（1）高纯度对比色相色调。高纯度对比色相色调是所有参与的色彩都没有混入黑、白、灰，其色彩属性纯度相对较高。其特点是色相明确，对比强烈，又不失统一。

（2）中纯度对比色相色调。中纯度对比色相色调是所有参与对比的色彩都混入适量的黑、白、灰，其色彩属性纯度相对较低。其特点是调和感强，显得含蓄、沉着、冷静。

（3）低纯度对比色相色调。低纯度对比色相色调是将参与的所有色彩都混入大量的黑、白、灰，其色彩属性纯度最低，从而构成低纯度对比色相色调。其特点是色相含蓄，调和感最强，显得深沉、稳定。

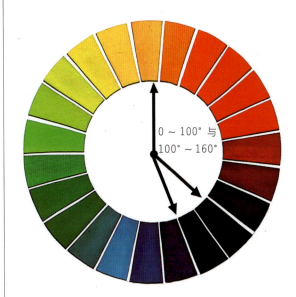

图 6-24

对比色相对比色调训练技法的步骤如下。

步骤1：在25cm×25cm的白纸板上画好方框（按顺序选择其中的三块）。

步骤2：任意选出色相环上色相之间的距离角度在100°以上的三种色彩，按方框顺序选择其中的三块着色。

步骤3：填充颜色。三块色情况如下。

第一块色：高纯度对比色相画面所构成的色调是没混入黑、白、灰状态下的相对纯净的色彩组合构成，如图6-25和图6-26（a）所示（重点是三块色都不加黑、白、灰）。

第二块色：中纯度对比色相画面所构成的色调是由于混入了适量的黑、白、灰所致，如图6-25和图6-26（b）所示（重点是三块色都加适量的黑、白、灰）。

第三块色：低纯度对比色相对比色调所构成画面的色彩中由于混入了大量的黑、白、灰，因而使画面灰暗、深沉，故而构成了低纯度对比色相的对比色调，如图6-25和图6-26（c）所示（重点是三块色都加大量的黑、白、灰）。

3. 互补色相对比色调

在色相环上相互对着的两种颜色为对比色（呈180°角），而这两种色相对比为互补色相对比，色调为互补色相对比色调，如图6-27所示。其总体特点是色相对比更强烈、更刺激、更完美。

图 6-25

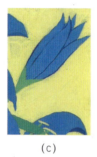

(a)　　　　　(b)　　　　　(c)

图 6-26

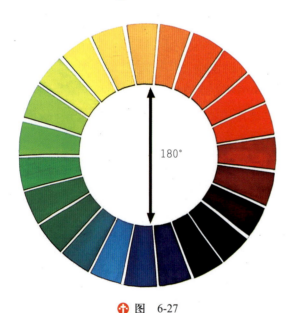

图 6-27

（1）高纯度互补色相对比色调。高纯度互补色相对比色调，如红与绿、黄与紫、蓝与橙等，在所参与对比的色彩中，保持原有纯度，但须在对比色的面积、位置等方面进行相应的设计，以避免画面过分刺激而不和谐。其特点是对比较强烈，色调较明快。

（2）中纯度互补色相对比色调。中纯度互补色相对比色调是将所参与的对比色都调入适量的黑、白、灰，使其成为中纯度互补色对比色调。特点是作为一种相对较理想的配色，既有对比又有调和。

（3）低纯度互补色相对比色调。低纯度互补色相对比色调是将所参与的对比色都调入大量的黑、白、灰，使其成为低纯度互补色对比色调。特点是丰富、柔和、含蓄，也更加调和。

互补色相对比色调训练技法的步骤如下。

步骤1：在25cm×25cm的白纸板上画好方框（按顺序选择最后三块）。

步骤2：任意选出色相环上相互对着的两种色彩和临近15°内的一种（共三种）。

步骤3：填充颜色。三块色情况如下。

第一块色：高纯度互补色相画面所构成的色调是由没混入黑、白、灰状态下的相对纯净的色彩组合构成的，如图6-28（a）所示（重点是三块色都不加黑、白、灰）。

第二块色：中纯度互补色相画面所构成的色调是由于混入了适量的黑、白、灰所致，如图6-28（b）所示（重点是三块色都加适量的黑、白、灰）。

第三块色：低纯度互补色相对比色调构成画面的色彩中由于混入了大量的黑、白、灰，因而使画面显得灰暗、深沉，因而构成了低纯度互补色相的对比色调，如图6-28（c）所示（重点是三块色都加入大量的黑、白、灰）。

(a)　　　　　(b)　　　　　(c)

图 6-28

6.3 纯度对比色彩构成训练技法

6.3.1 纯度对比的含义

纯度是指色彩的纯净程度、饱和度，又叫彩度。在色立体中，明度序列为中轴，则向上为白，向下为黑；纯度序列由中心轴向外为鲜艳色，向内为灰色，纯度与明度序列呈垂直状。我们按明度列等差方法，将纯度排列为9度，同样可得到纯度列或纯

度标,如图6-29所示,并构成九个纯度色调。

图 6-29

6.3.2 纯度对比训练

1. 纯度对比的三大调

(1) 高纯度基调(鲜调):高纯度色彩占画面70%左右,包括鲜强调、鲜中调、鲜弱调。

(2) 中纯度基调(中调):中纯度色彩占画面70%左右,包括中强调、中中调、中弱调。

(3) 低纯度基调(灰调):低纯度色彩占画面70%左右,包括灰强调、灰中调、灰弱调。

2. 纯度对比的九小调

图6-30为色彩纯度对比的九小调图例,具体如下。

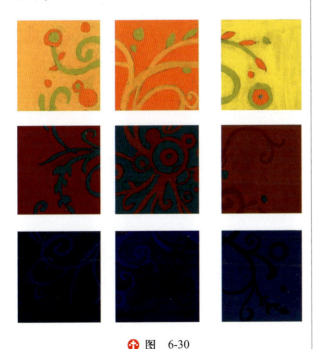

图 6-30

鲜强调(图6-31)、鲜中调(图6-32)、鲜弱调(图6-33)、中强调(图6-34)、中中调

(图6-35)、中弱调(图6-36)、灰强调(图6-37)、灰中调(图6-38)、灰弱调(图6-39)。

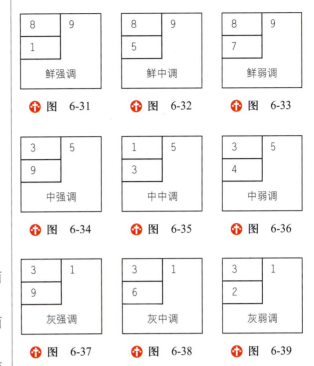

图 6-31　　图 6-32　　图 6-33

图 6-34　　图 6-35　　图 6-36

图 6-37　　图 6-38　　图 6-39

纯度对比项目训练技法步骤如下。

步骤1:根据所学专业(拟定项目)设计一画面,完成同一画面的铅笔线稿三幅。

步骤2:在上面三幅草稿画面上分别用高纯度基调(鲜调)、中纯度基调(中调)、低纯度基调(灰调)进行色彩填充。

步骤3:调整画面,注意色调规律和色调之间的比例构成关系,直至完成。

6.3.3 色彩纯度三大基调的象征意义

(1) 高纯度基调色彩的象征意义。

① 积极的象征:快乐、热闹、活泼、聪明。

② 消极的象征:恐怖、凶险、刺激、残暴。

(2) 中纯度基调色彩的象征意义。

① 积极的象征:中庸、可靠、文雅、稳重。

② 消极的象征:灰暗、消极、担心、脆弱。

(3) 低纯度基调色彩的象征意义。

① 积极的象征:耐用、超俗、安静、自然。

② 消极的象征:土气、模糊、悲观、灰心。

图6-40和图6-41为色彩纯度对比的图例。

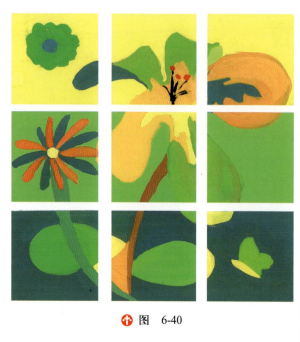

图 6-40

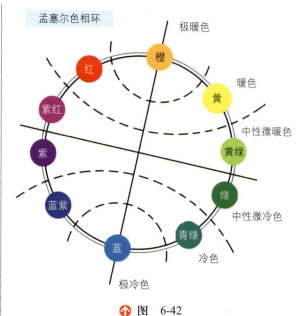

图 6-42

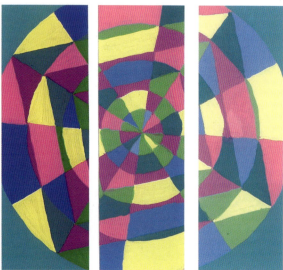

图 6-41

6.4 冷暖对比色彩构成训练技法

1. 冷暖对比的含义

根据色彩对人的心里、生理方面的影响，我们知道，它的冷暖感觉也是十分明显的，由于色彩所具有的冷暖差别所形成的对比为冷暖对比。冷暖对比为主构成的色调大致可分为冷色调、微冷色调、微暖色调、暖色调。色相环上的冷暖色彩范围如题 6-42 所示。

2. 冷暖对比训练

（1）冷色调：冷色占画面 70% 以上，如图 6-43 所示。

图 6-43

（2）微冷色调：微冷色占画面 70% 以上。

（3）微暖色调：微暖色占画面 70% 以上。

（4）暖色调：暖色占画面 70% 以上，如图 6-44 所示。

冷暖对比项目训练技法步骤如下。

步骤 1：根据所学专业（拟定项目）设计一画面，完成同一画面的铅笔线稿四幅。

步骤 2：在四幅草稿画面上分别用冷色调、微冷色调、暖色调、微暖色调进行画面色彩填充。

步骤 3：调整画面，注意冷暖对比规律和色调之间的比例构成关系，直至最终完成。

图 6-44

本规律,如图 6-45～图 6-47 所示。

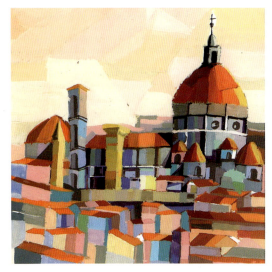

图 6-45

6.5 面积对比色彩构成训练技法

1. 色彩面积对比的含义

色彩面积对比就是构成画面的所有色彩所占位置多少的比较。

2. 面积对比画面色调的构成原则

一般一幅画面的主要颜色占整个画面 70% 左右,就称该画面是以该色彩为主构成的色调。如一幅画红色占 70%,即为红色调;蓝色占 70%,即为蓝色调。

在色调构成中,较为理想的色彩对比是:主色调占 70%,副色调占 20%,其他占 10%(该项还可分成两块色,分别占 8% 和 2% 左右)。例如,如果选择深红、浅黄、湖蓝、红紫四种颜色构成一幅红色调画面,其理想的比例分别为:深红占整个画面的 70%,浅黄占整个画面的 20%,湖蓝和红紫占整个画面 10%(其中湖蓝占 8%,红紫占 2%)。

合理的面积对比是构成画面整体协调美的重要因素。如果不重视面积对比,画面就会花、脏、乱,会给人的心理造成一定的负面影响,感觉不舒服。例如,构成画面各种颜色的面积均等,画面就会显得花;构成画面的颜色过多,画面就会很乱,对比不好就会显得脏。

因此,从事绘画艺术、计算机设计、服装设计、平面广告、环境艺术设计、包装设计等造型艺术的设计师都必须掌握色彩面积对比的基本方法和基

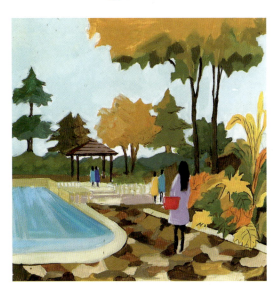

图 6-46

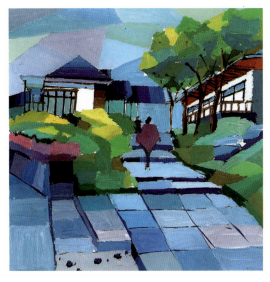

图 6-47

面积对比色彩构成训练技法步骤如下。

步骤1：根据所学专业(拟定项目)设计一画面，完成同一画面的铅笔线稿两幅。

步骤2：在两幅草稿画面上分别完成以下设计：①红色调占画面70%以上，黄色调占20%，其他占10%，形成以红色为主的画面；②蓝色调占画面70%以上，绿色调占20%，其他占10%，形成以蓝色为主的画面；③进行色彩填充。

步骤3：调整画面，注意面积对比画面色调构成原则。反复调整，直至完成。

6.6 色彩调和构成训练技法

1. 色彩调和的目的和意义

色彩调和的目的是使不和谐的色彩构成形成和谐而统一的具有整体美的色彩关系，其意义在于使设计更好地为我们的生活服务，最终使我们的生活变得色彩斑斓、绚丽多彩、和谐美满。

2. 色彩调和的含义

色彩调和是指将两个或两个以上的色彩按一定的目的性加以组合，并使之构成十分和谐，令人赏心悦目，而且重心稳、视觉效果佳，从而令人获得某种满足。

3. 色彩调和的种类

色相环上的颜色可概括为以下三种色彩调和关系。

(1) 同一色相调和。在色相环上，0°～5°的色相为同一色相，这种调和为同一色相调和。其关系为单一色相调和关系。例如，柠檬黄与中黄、深红与大红、深绿与草绿等的明度虽然不同，但色相属于同一类，因此，相互搭配后就比较容易调和。从色彩来说，色相相同而明度和纯度不同的配色调和即为同一调和，如同一色相调和、同一明度调和、同一纯度调和等。

(2) 类似色相调和。在色相环上，色相之间相差45°左右的色相为类似色相，这种调和为类似色相调和。类似色相调和的色相明度与纯度较接近，容易相互调和。因此，类似调和在明度对比中的高短调、中短调、低短调，以及在色相对比中类似色的搭配和纯度对比中的灰弱对比、鲜弱对比、中弱对比等均能构成类似调和。所以，与同一色相调和相比，类似色相调和的色调丰富、含蓄且富于变化。

(3) 对比色相调和。在色相环上，色相之间的距离在100°以上的色相为对比色相，这种调和为对比色相调和。对比调色相和是指具有强烈对比效果而又不失和谐的对比关系，相比之下，同一色相调和是指较接近的颜色，类似色相调和是指具有融合感的颜色。

在色相环中，黄色与紫色、红色与绿色、蓝色和橘色都是非常对立的配色构成关系，而对比色的明度和彩度与色相差别大，通过对比而组织在统一的关系中，给人以强烈的色彩感觉。

4. 色彩调和的具体方法

(1) 混入无彩色的黑、白、灰调和。

① 混入黑色调和。在不和谐的色彩排列中，各色彩同时混入黑色，各色彩的明度、纯度降低，使原强烈刺眼的对比减弱，最终达到调和效果。

② 混入白色调和。在不和谐的色彩排列中，各色彩同时混入白色，各色彩的明度提高，纯度降低，使原强烈刺眼的对比减弱，最终达到调和统一的效果。

③ 混入灰色调和。在不和谐的色彩排列中，各色彩同时混入同种灰色（黑白调成），各色彩的明度向灰色靠拢，纯度降低，色相减弱，使原强烈刺眼的对比变得和谐，最终达到调和统一的效果。

(2) 混入有彩色系的原色、间色、复色、对比调和。

① 混入同一原色调和。在不和谐的色彩排列中，各色彩同时混入同一原色（红、黄、蓝均可），使各色彩都向原色靠拢，从而达到调和效果。

② 混入同一间色调和。在不和谐的色彩排列中，各色彩同时混入同一间色（任意两原色相调而成），使各色彩都向间色靠拢，从而达到调和效果。

③ 混入同一复色调和。在不和谐的色彩排列中，各色彩同时混入同一复色（原色与间色相调、间色与间色相调所成的颜色），使各色彩都向复色靠拢，明度、纯度同时减弱，也能达到调和的效果。

④ 混入对比色调和。在不和谐的色彩排列中，各色彩都调入各自的对比色。如画面中有三种不同的颜色，即红、黄、蓝，可以红调绿、黄调紫、蓝调橙等，使各色彩纯度降低，从而达到调和效果。

(3) 点缀、勾线、分割调和。

① 点缀同一色调和。在不和谐的色彩排列中，

各色彩同时点缀同一色彩,或互为点缀,都能起到调和作用。例如,两幅画面中一幅为红色,一幅为绿色,其中红色中点缀绿色,绿色中点缀红色,就能起到调和作用。同样,在一幅设计作品中,其画面的颜色为均等的红、黄色,给人的感觉很刺眼,若同时在红黄上点缀同一绿色,也能起到调和作用。除上面的两种方法外,还可以用黑、白、灰进行点缀,效果是一样的。

② 勾勒轮廓线调和(也叫连贯同一调和)。在不和谐的色彩排列中,各色彩的分界可用黑、白、灰、金、银或同一色加以勾勒,使之相对独立又整体连贯统一,最终达到调和的效果。

方法1:在不和谐的色彩排列中,各色彩分界用黑色勾勒。

方法2:在不和谐的色彩排列中,各色彩分界用白色勾勒。

方法3:在不和谐的色彩排列中,各色彩分界用灰色勾勒。

方法4:在不和谐的色彩排列中,各色彩分界用金色勾勒。

方法5:在不和谐的色彩排列中,各色彩分界用银色勾勒。

方法6:在不和谐的色彩排列中,各色彩分界用同一色加以勾勒。

以上方法的特点是:由于各色彩都用相同的线勾勒,使之相对独立,既整体连贯又和谐统一,最终达到调和效果,如图6-48所示。

③ 分割统一调和。在现实生活中,我们使用的马赛克、地砖和镶嵌在墙上的有美丽图案和色彩的壁砖,还有金碧辉煌的古代建筑等,视觉效果都很和谐统一,其主要原因就是分割造成的。每一块砖都是独立的,组合在一起又很统一,它们之间的分割线在光的照射下形成了相对较暗的轮廓线,就像用连贯的黑、白、灰加以勾勒了一样,既相对独立又和谐统一,如图6-49~图6-51所示。

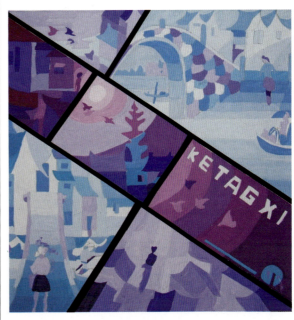

图 6-49

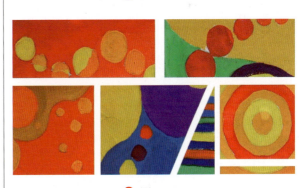

图 6-50

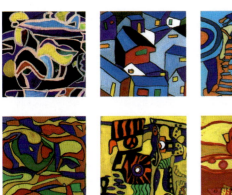
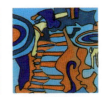
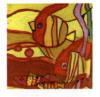
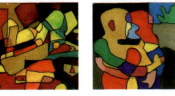
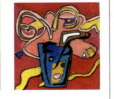

图 6-48

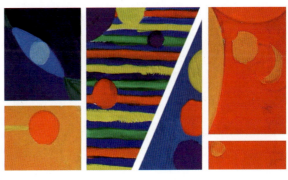

图 6-51

6.7 空间混合色彩构成训练技法

1. 空间混合的含义

空间混合也叫色彩并置,如图6-52和图6-53所示。具体地说,当我们将两个或两个以上的色彩并列放在一起,并有一定的距离观看时,会产生极微妙的变化。距离较近时,很难分辨出色彩所表达的物象内容;而离开一定距离,便会发现其中的奥秘,即色彩所表达的实际物象。

空间混合具体来说,就是将不同的颜色并置在一起,当它们在视网膜上的投影小到一定程度时,这些不同的颜色刺激就会同时作用到视网膜上非常邻近的部位的感光细胞,以致眼睛很难将它们独立地分辨出来,就会在视觉中产生色彩的混合。这种混合与加色混合和减色混合的不同点在于其颜色本身并没有真正混合(加色混合与减色混合都是在色彩先完成混合以后,再由眼睛看到),但它必须借助一定的空间距离来完成。

2. 空间混合效果的成因

空间混合的效果取决于三个方面:一是色形状的肌理,即用来并置的基本形,如小色点(圆或方形)、色线、风格、不规则形等。这种排列越有序,形越细、越小,混合的效果越单纯,否则,混合色会杂乱、眩目,没有形象感。二是取决于并置色彩之间的强度,对比超强,空间混合的效果往往越不明显。三是观者距离的远近,空间混合制作的画面,近看色点清晰,但是没什么形象感,只有在特定的距离以外才能获得明确的色调和图形。

印刷上的网点制版中的那些细密的网点只有通过放大镜才能看到。用不同色经纬交织的面料也属并置混合。印象派画家修拉的点彩作品,是绘画艺术中运用空间混合原理作画的典范。

空间混合说到底是两个或两个以上的颜色混合后所生成的色彩在视觉上的残留现象,如蓝与黄可看成绿味,红与蓝可看成灰紫味。

3. 空间混合效果的用途

空间混合在现实生活中的应用十分广泛,如绘画、工艺美术、各种刺绣、印刷、马赛克壁画、电视画面的影像效果等。

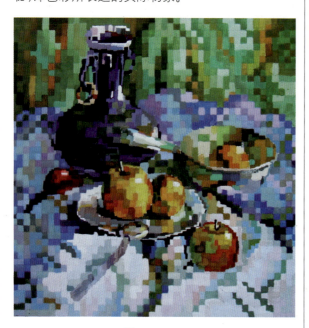

图 6-52

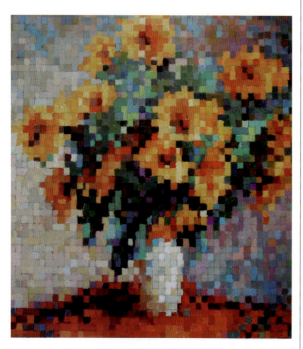

图 6-53

6.8 色彩联想色彩构成训练技法

1. 色彩联想的含义

我们知道,色彩在人们的心理、生理等方面会产生冷暖、收缩空间等变化,同样,色彩也会使人们联想到春夏秋冬、酸甜苦辣、刚强(图6-54)、热情(图6-55)、耿直(图6-56)、温柔(图6-57)等具有情感特征的各种具象和抽象的形态。这种联想有助于设计思维的快速运转,使设计思想不断成熟,最终完成设计。

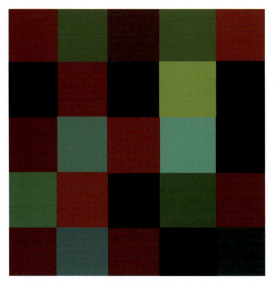

图 6-54

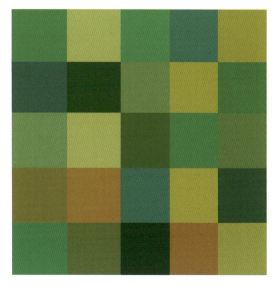

图 6-57

2. 色彩联想的功能

有些颜色总是以令人兴奋的姿态跳进人们的眼睛。颜色与视觉接触的刹那间,就立刻会激起人们一种甜蜜欲醉的感觉。它还能让人们联想到生命中一些美好的事物和快乐的记忆,这就像一幅很抽象的画,以不可捉摸而又异常强烈的力量,激起人们对美好生活的无限向往和奋力追求。

3. 色彩联想的分类

（1）具象联想：红、橙、黄、绿、蓝、紫、黑、白、灰。

（2）抽象联想：红、橙、黄、绿、蓝、紫、黑、白、灰。

色彩本身是无任何含义的,联想产生含义,色彩在联想中影响人的心理,左右人的情绪。不同的色彩联想给各种色彩赋予了特定的含义,如果设计师没有留意色彩的含义,就会传达错误的信息。

人们长期生活在五彩缤纷的色彩世界里,积累了许多色彩经验和生活经验,从而产生了丰富的色彩联想。色彩联想的设计表现就是将上述的色彩联想通过合理搭配,组合成新的符合人们心理及生理所需要的色彩画面,它要求首先确定一个色彩基调,当然要根据设计主题来选择。

色彩联想训练技法的步骤如下。

步骤1：根据要求在规定的纸张范围内画四个方框,同时在方框内进行等格划分。

步骤2：选题阶段可自由发挥,既可以用拟人法（用色彩表现人的性格特征等）,也可以用色彩的具象象征、抽象象征来表现。如坚强、勇敢、妩媚、温柔、春夏秋冬、酸甜苦辣等。

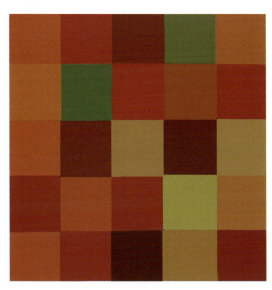

图 6-55

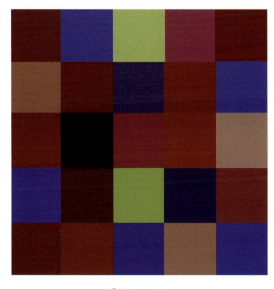

图 6-56

步骤3：根据色彩的象征意义，用具体颜色进行填充，填充的同时要考虑色彩并置关系。

步骤4：对不符合要求的色彩或自己不满意的个别色块进行重新填充和调整。

步骤5：整体观察，局部调整，直至最后完成。

思考与训练题

1. 色彩联想：自拟一个主题，根据主题确定色调，这个主题既可以是自己对一年四季的情感表现，又可以针对自己的理想、喜好、印象、记忆、思念、爱情、友谊等，通过色块组合抒发自己的真实情感，画面应和谐统一，既轻松愉快，又丰富多彩；既优美抒情，又神秘浪漫。要求：

(1) 在25cm×25cm的白纸板上完成。

(2) 色彩既含蓄又明快，能较好地突出主题，同时能使人产生丰富的联想。

2. 制作明度标：黑加白，纯色加白，纯色加黑，纯色加灰；单一色相以明度对比为主构成色调，多色相以明度对比为主构成色调。训练目的是检验学生对色彩明度对比原理的理解和动手实践能力。要求：

(1) 在25cm×25cm的白纸板上完成。

(2) 根据色彩原理精心绘制。

3. 空间混合：选一静物或景物、人物均可，完成色彩空间混合。训练目的是检验学生对空间混合构成原理的理解和动手实践能力。要求：

(1) 用铅笔分隔画面成方格。

(2) 填充颜色，分大小色块且要有变化，直至完成。按色彩并置原理完成色块组合，如绿色块可用黄蓝并置完成，紫色块可用红蓝并置完成等。

第7章 立体构成概述

7.1 艺术设计与三大构成

1. 艺术设计的内涵

艺术设计是美术与审美观念、造型艺术、色彩知识、科学技术及设计融会在一起的一门相对全面的综合艺术。举个简单的例子,靠椅是我们经常使用的生活用品,如图7-1和图7-2所示,在设计时,除了外观设计要进行纯美术的线条设计与绘制之外,还要符合人体工学的原理,这就要研究什么样的靠椅面和扶手用起来既美观又舒服。所以艺术设计不仅仅是感性的,还需要进行理性分析和论证,并进行大量的实践。不仅仅要体现作者本身的爱好和个性,更需要考虑消费者的需求及生产成本等因素。所以,艺术设计是能较好地体现艺术家和设计师艺术智慧的一种创造性活动。

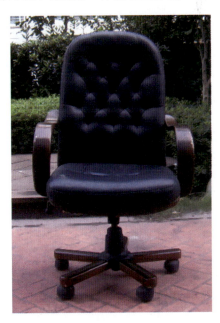

图 7-2

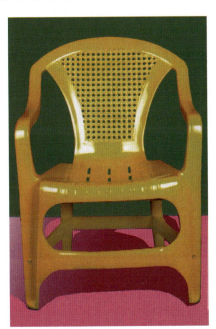

图 7-1

2. 三大构成的内涵

所谓三大构成,就是指平面构成、色彩构成和立体构成,这是现代艺术设计的基础。简单地说,平面构成主要在二维空间范围之内,以相对单纯的图形进行版式设计和形象描绘。色彩构成要求学生掌握色彩构成的基础知识,学会运用它的基本方法,并具有较强的运用色彩进行设计构成的表现能力。立体构成是现代艺术设计的基础之一,是使用各种材料将造型要素按照美的原则组成新立体的

过程。立体构成则要求学生掌握点、线、面、体、空间和色彩的诸方面知识，以相对全面的知识并遵照形式美诸法则进行立体设计。平面构成、色彩构成、立体构成三者你中有我、我中有你、互为依存，如图7-3~图7-5所示。

图 7-5

3. 艺术设计与三大构成的关系

艺术设计教育离不开设计基础教育，即三大构成教育，这是不争的事实，所谓万丈高楼从地起就是这个道理，地基作为基础必须牢固，否则一切都将无从谈起。如果把艺术设计比作高楼，那么三大构成就是地基，是基础，有了这样坚实的基础，只需在上面添砖加瓦就行了，这些砖瓦就是艺术设计中的色彩、文字、设计理念等，所以，艺术设计与三大构成是唇齿关系，紧密相连、密不可分、缺一不可。三大构成为艺术设计提供了保证和可能，它是艺术设计的灵魂。

7.2 立体构成与平面构成

1. 立体构成的基本含义

立体构成也叫空间构成，是以一定的形态（具象、想象或抽象的形态）为基础，按视觉效果和美的法则与规律把感性与理性有机地统一起来进行设计，使其构成理想的形态。具体地说，立体构成是以一定的材料为基础，以体感和动感为依据，将造型要素按照一定的构成原则组合成新的形态，满足人们对美的诉求的一种造型表现艺术。有人说立体构成的灵魂是平面构成，这是因为平面构成是现代造型基础理论之一，它主要阐述在二维平面设计中涉及的设计形式规律与法则，平面构成将感性的设计因素与理性的设计思维有机地结合在一起，虽然平面构成知识只借助二维空间，但它蕴含的形式规律与法则适用于其他任何维度的设计领域，而与其联系最紧密的就是立体构成。我们知道，点的密集排列就形成了线；面是线的运动轨迹，它是由线的移

图 7-3

图 7-4

动所围成的有长度、宽度而无深度（厚度）的二维空间图形；体是面的移动轨迹，面按照一定的方向合围便形成体（空心体），面的层层叠加就形成实体。体的形成原理如图 7-6～图 7-11 所示。

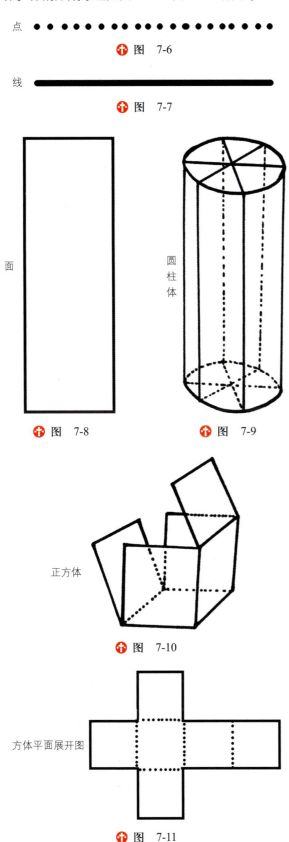

● 图 7-6

● 图 7-7

● 图 7-8　　　　● 图 7-9

● 图 7-10

● 图 7-11

2. 立体构成是平面构成的三维表现形式

作为三维的立体构成是二维平面构成的延续和发展。立体构成要求结构上符合力学的要求，同时所用材料也会直接影响和丰富这一形式语言的最终表达效果。立体构成是用厚度来塑造形态，这说明立体构成离不开材料、工艺、力学、美学，是艺术与科学相结合的综合体现。从这个意义上说，平面构成是立体构成的灵魂之所在，有了这个灵魂作支撑，立体构成就能以一种全新的姿态，艺术地展现在人们面前，为人们创造高质量的生活条件和生活空间。

3. 立体构成与平面构成的关系

立体构成是由二维平面形象进入三维立体空间的构成表现，是基础。两者既有联系又有区别。其联系是：它们都是一种艺术基础训练，引导学生了解造型观念，训练学生抽象的构成能力，培养审美观，要求学生接受严格的基本技能训练；而区别则是：立体构成是三维空间的实体形态与空间形态的构成方法。平面构成是在二维空间内进行的抽象形态平面表现的构成技巧和方法。

7.3　立体构成与色彩构成

1. 物体固有色在立体构成中的表达

世界万物，色彩万千，这些色彩的形成主要是受到自然光的影响，从而造就了色彩斑斓的世界，这就是物体的固有色，也是物体本来的颜色。在立体构成中充分利用材料本身的天然色彩特点，就能使人感觉自然清新、古朴原始、亲切和谐，如图 7-12 和图 7-13 所示。因此在利用各种材料进行立体构成创作时，一般不要人为地破坏材质本身的色彩美。在进行古典装饰时，一些木材的原始颜色和纹理可直接利用，而无须再人为地进行粉饰。否则，如果人为地涂上其他颜色会极大地破坏原有的色彩，从而很难体现其古朴的意境和美感。

2. 物体人造色在立体构成中的表达

所谓人造色，就是人为地附加在物体上的颜色，如图 7-14 和图 7-15 所示。我们知道，色彩是有色光反映到视网膜上所产生的感觉，有了这种感觉，才使人们的生活、思想甚至情感不断地发生变化和升华。如何用色彩去点缀、美化我们的生活，是

摆在人们面前的实在的并与精彩生活息息相关的事情。因此,我们必须在立体构成中也要进行人为的色彩表达。运用色彩构成规律,把色彩搭配得更合理、更科学、更美丽,使立体构成更符合人们的审美要求。比如,在立体构成设计中,相同的形态可以配以不同的颜色,从而达到不同的色彩效果。当然,在立体构成具体创作中,还要根据表现主题来考虑材料之间的色彩搭配,这样才能很好地利用颜色的功能来表达立体构成的感情效果。这就要求设计师要有多方面的知识,特别是要了解立体构成中的色彩规律,要合理利用物体的固有色,正确处理物体的人造色,使两者有机地结合起来,最终达到设计目的。

图 7-14

图 7-12

图 7-13

图 7-15

3. 立体构成与色彩构成的区别和联系

在色彩构成中我们学过,色彩构成就是将两个或两个以上的色彩根据不同的需要和目的性,按照美的色彩关系法则重新设计、组装、搭配,形成符合

审美要求的色彩关系。而立体构成则是一种造型表现艺术,是以一定的材料为基础,以体感和动感为依据,将造型要素按照一定的构成原则组合成新的形态,满足人们对美的诉求。

从对比中我们不难看出,它们的主要区别是:色彩构成是按照色彩属性组合成新的和谐的整体色彩关系,带给人的是相对表面的视觉冲击效果,是一种外在的感觉;而立体构成主要是造型因素带给人的心理感应,是内在的一种感觉。它们既有区别又有联系,是对立的统一体,由于大小、体积和色彩的变化,同样会产生视觉和心理的变化。因此,在立体构成设计中,我们要区分立体构成的色彩与平面设计中色彩的不同之处,这是因为,立体构成中的色彩要受到空间光影、客观环境、材料本身质地和加工工艺等诸多方面的影响,只有把握好这些因素,才能正确处理好立体构成与色彩构成的关系。

7.4 学习立体构成的意义

1. 学习立体构成能够提高学生的审美能力

自从有人类以来,人的审美能力就已经有了,比如,人类通过制造各种工具来不断改变生存环境,目的就是满足自身的需要,人类社会发展到今天,随着科学技术的不断进步,使得人类的各种幻想也不断变成现实,人类的造型活动也从不知到认知,并最终发展成较完整的科学体系,从而不断满足人类对物质和精神生活的双重需求,这也是人类审美能力和审美诉求不断提高的表现。学生通过学习立体构成专业知识,不仅能够提高造型能力,而且还会不断提高审美能力。

2. 学习立体构成能够提高学生的创造能力

立体构成有人称为"空间艺术",它包含了如何将纷繁复杂的自然形态简练到生动的人为形态,如图 7-16 和图 7-17 所示。通过立体构成的学习,可以培养学生对事物敏锐的观察能力、理性的问题分析能力、精练的设计概括能力和动手实践创新能力。同时,立体构成也是实践性很强的课程,学生在实践中可以不断地认识立体构成规律,积累立体造型经验,提高动手实践能力,因此通过立体构成的训练可以不断提高学生的创造能力。

图 7-16

图 7-17

3. 学习立体构成是学习造型艺术设计的专业基础

三大构成作为设计的基础,各有其特点和应用范围,立体构成更是如此,无论你是学习平面设计还是立体设计,都是不可或缺的重要知识和技能,例如平面设计中的包装设计、展示设计、立体设计中的三维动画、产品设计等,都离不开立体构成这一基本理论和基本技能作为支撑。因此,掌握立体

构成设计方法和技巧是实现造型艺术设计的前提和保证。

7.5 学习立体构成的方法

1. 勤于实践是学好立体构成的基础

实践是检验学习成果的基本方法,对于理论的学习和对理论真谛的理解和掌握,同样需要通过实践来完成,立体构成是空间艺术,只有反复实践,才能把想象空间变成实际空间,在学习过程中,学生不仅要对所学理论首先有个感性认识,还要通过实践来检验理论的正确性,同时在实践中不断完善,并有所创新。

2. 向大师学习是提高创新思维不可缺少的重要途径

大师之所以称为大师,就是因为他的作品无论从艺术角度还是艺术价值方面都具有极高的品位和相当的社会影响力,这里凝聚了大师的不懈追求、努力和智慧,作为我们可以是"拿来主义者"。当然,这个"拿来"不是原封不动照抄照搬,而是寻找设计灵感和来源,学习大师的艺术手法、表现风格等,如图7-18和图7-19所示。还要学习大师的品格,所谓"画如其人",就是这个道理,这样可以避免走很多弯路,所以,学习大师的造型艺术,对于全面提高学习立体构成的兴趣,特别是提高创新思维是不可缺少的重要途径。

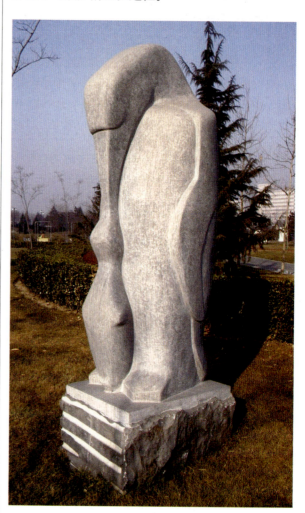

图 7-19

图 7-18

3. 培养造型能力是学习立体构成的关键

学习立体构成的关键在于创新思维的开发和培养,在于创造新的形态,在于不断提高造型能力,同时掌握形态的分解方法,对形态进行科学的解剖并重新组合。这是因为立体构成原理和基本方法为我们提供广泛的构思空间,并为摆脱习惯性的,主要是具象造型的干扰和影响,提供了具体可行的方法和技巧,这也为我们能够站在全新的角度去探索新的形态,培养对事物的感受、认知和动手实践能力创造了条件。

思考与训练题

1. 艺术设计与三大构成的关系如何?
2. 立体构成与平面构成的关系是什么?
3. 立体构成与色彩构成的关系是什么?
4. 物体固有色与人造色的正确表达方式是什么?
5. 学习立体构成的意义是什么?
6. 学习立体构成的方法有哪些?如何理解?
7. 在没有系统学习立体构成知识的基础上,用现有的知识完成一幅简单的立体构成作品。训练目的是检验学生对立体构成的理解和动手实践能力。要求:

(1) 材料和制作工具均不限,体积不宜过大。
(2) 根据个人审美和理解,用心制作。
(3) 有一定的空间效果。

第8章 立体构成基础知识

8.1 立体形态的基本要素——点、线、面、体

8.1.1 立体形态的基本要素——点

点是构成形态的基本元素,它不仅指物体的外部形象,还包括了物体的结构形态。虽然世界始终处于变化之中,特别是外部形象的变化,如地震、山洪、泥石流等大自然造成的变化,高楼大厦、桌椅板凳、家用电器等人为造成的物体形态的变化,尽管变化如此之大,但万变不离其宗,都可以将其外形归纳和概括为点、线、面、体等基本形态。

1. 立体构成中"点"的含义

雨滴(图8-1)、露珠(图8-2)、远离视线的人影、夜晚闪烁的星星(图8-3)、圆圆的月亮(图8-4)、白日里的太阳、遥远的太空中观看地球(图8-5和图8-6)都给人们带来点的感觉。在平面里点存在于线段的两端、线的转折处等,点在立体形态上的特点是确定大小、体积和重量,而在造型学上则呈现出凝聚视线的心理张力特征。

在立体构成中,点是表达空间位置的最小视觉单位,这时就可以称为"点"。进一步说,点是相对而言的,立体构成也不可能存在真正意义上的点,都是在比较之下才认知的,比如,地球对于宇宙来说是一个点,一棵树对高山来说是一个点(图8-7),树叶对大树来说是一个点,等等,所谓有比较才有鉴别就是这个道理,如图8-8~图8-10所示。

图 8-1

图 8-2

图 8-3

图 8-4

图 8-5

图 8-6

图 8-7

图 8-8

图 8-9

图 8-10

2. 立体构成中"点"的特征

（1）点的张力与中心特征。在立体构成设计中，"点"多数是作为一种抽象出来的对象而存在。在立体造型设计中，一个较小的形象即可称为"点"。在视觉感受中，点具有凝聚视线的作用，这就是它的张力作用，如图 8-11 所示。也由于这一点，"点"的造型很容易引起人们的注意，如夜晚中的萤火虫（图 8-12）、黑夜海上的航标灯（图 8-13）和天空不断闪烁的星星。人与人交流的整个过程往往都是眼睛之间的交流，俗话说"眼睛是心灵的窗户"，这个"窗户"就是一个点的形象。

图 8-11

图 8-12

图 8-13

（2）点的空间与三维特征。在立体构成中，点的特征可由大小、明暗、距离等三种形式组成，正由于这三种不同形式的存在，便会产生视觉上的不同效果。质量相同、大小各异的物体会使人产生轻重不等的量感效果；明暗不同、距离相等的物体会使人产生远近不同的错视（幻觉）现象；而距离不等、大小各异就会使人产生一定的空间感和分量感，如图 8-14 所示。

图 8-14

8.1.2 立体形态的基本要素——线

以线造型是古今中外一切造型艺术的重要表现手段之一。线作为形态的基本要素,在立体构成设计中具有卓越的表现力。

1. 立体构成中"线"的含义

我们知道,几何学上线的含义是点的移动轨迹,面的边缘、面与面的交界都是线的形态。线具有长度和宽度,但线的宽度必须小于长度,否则就会变成点和面。

从造型要素来讲,有位置及长度,有宽度和厚度,就是立体构成中的线。当然,线的宽度仍然要小于长度,厚度要小于长和宽,也就是说,线不能有方体的感觉,否则就会变成点和面,也就失去了线的属性。

2. 立体构成中"线"的类型和特征

(1) 立体构成中"线"的类型。

我们在平面几何中学过:把线段向两端无限延长就得到直线,直线没有端点。进一步说,当点的移动方向一定时就成为直线。点的移动方向不一定时就成为曲线。概括地说,线可以分为直线和曲线两种类型。

① 直线的类型。直线是线的代表性的形象。它包括水平线、斜线、垂直线等形式,如图 8-15 和图 8-16 所示。

图 8-16

图 8-15

把有长度、宽度、厚度的线按一定的方向合围,就形成了立体构成中三维的面,这个面能具有强烈的力度感。比如现代高层建筑大多采用直线形态构建,如图 8-17 所示,用直线形态构建的斜拉桥承载力最大,如图 8-18 所示。尽管直线容易使人产生视觉上的疲劳,但也能产生平静、稳定的心理效果。

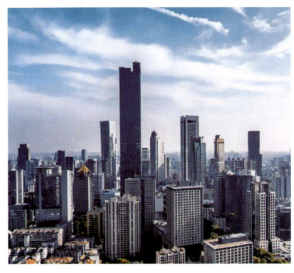

图 8-17

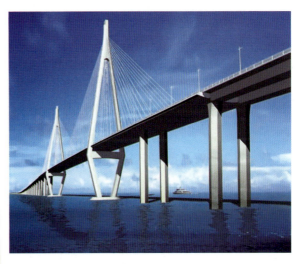

图 8-18

② 曲线的类型。当直线的方向发生变化时就成为曲线或曲直线,而当点的移动方向自由变化时就变成了曲线。曲线可以分为几何曲线和自由曲线等。在立体构成中,这些线再加上厚度,才具有立体构成的线的意义,如图8-19和图8-20所示。

图 8-19

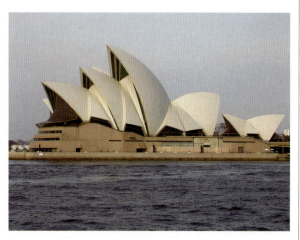

图 8-20

(2)立体构成中"线"的特征。

① 直线的特征。直线表示静,具有挺拔、坚定、力的美感,具有阳刚之气的男性象征意义。

水平直线有安定、平衡、开阔的感觉,使人联想到海平面、地平线、大地,并产生平静、安静、抑制等心理感受。

垂直线有坚实、稳定、向上的感觉,充满积极进取的精神和意义,象征未来、理想和希望。

斜线是直线形态中最具动感的线,具有活力、动感、速度等特征。斜线也有不安定感。

② 曲线的特征。曲线可分为几何曲线和自由曲线两种。

几何曲线是按几何角度转折的线。每一段都是直线,两条直线间有折点,几何曲线有刚劲、跃动的特点。由于折线的方向具有可随意变化的特点,在造型中常常利用这一特点来达到吸引人们眼球的作用。

自由曲线则是柔韧而有转折的线,它的转折部分是平滑和自然的,因此具有优美、流动、节奏、韵律和充满动感的效果。

在立体构成线的表现中,要充分利用线在造型中具有的特殊地位和作用,并用艺术手法使其优点和作用发挥到极致。

8.1.3 立体形态的基本要素——面

面作为立体构成的一种重要语言符号,被广泛地运用于建筑、家居、立体广告、服装等各种设计中。由面形成的图形总是比由线或点组成的图形更具视觉冲击力和表现力。面可以作为要表现主体内容的背景和装饰,以突出主体和主题,达到更好的宣传效果。

1. 立体构成中"面"的含义

在立体构成中,面是线(立体线)的运动轨迹,它是由线的移动所围成的有长度、宽度和深度(厚度)的三维空间形象,即立体形象,立体构成中的面是三维空间(也叫三度空间)的具体存在和表现形式。需要指出的是立体构成中的面与平面构成中的面的区别在于:立体构成中的面有深度(厚度),而平面构成中的面则没有,它与立体构成中的体的区别是厚度的大小。例如,一堵墙(图8-21和图8-22)、一扇门(图8-23)都是立体构成中面的具体形象,粉笔盒(图8-24)纸箱都有6个面,这是面在体的结构中的具体呈现。概括地说,只有在厚度、高度和周围环境比较之下显示出不强烈的实体感觉时,才属于立体概念的面的范畴。

2. 立体构成中"面"的类型和特征

(1)立体构成中"面"的类型。在立体构成中,面根据其形态的形成方式及特征,大致可分为两大类,即规则形态和不规则形态。

① 面的规则形态。在立体构成中,面的规则形态主要指正方形面、矩形面、三角形面、平行四边形面、菱形面、梯形面、圆形面、椭圆形面、呈偶数的多边形面等,其中的正方形面是规则形态的典型代表,如图8-25～图8-28所示。

图 8-21

图 8-22

图 8-23

图 8-24

图 8-25

图 8-26

图 8-27

第8章 立体构成基础知识

85

图 8-28

② 面的不规则形态。所谓不规则形态的面,是指无秩序、无规律的形态,外形呈不规则的三维空间形状,如图 8-29 和图 8-30 所示。面大致可分为多边形面、自由曲线形面和偶然形面三种。

图 8-29

图 8-30

(2) 立体构成中"面"的特征。

① 面的规则形态的特征。

正方形面、矩形面、三角形面、平行四边形面、呈偶数的多边形面的特征:简洁明了、整齐安定、规则对称并有秩序感。有男性特征。

圆形面、椭圆形面的特征:圆润、有弹性和有女性特征。

② 面的不规则形态的特征。

多边形面的特征:有动感、有变化。

自由曲线形面的特征:动感强烈、自由变化、现代感强。

偶然形面的特征:偶然性、自然性、变化性、现代性、不可预见性。

8.1.4 立体形态的基本要素——体

体是立体构成的基本要素,也是最终完成的实体形态的构成要素。体在设计中能使人们产生较强的视觉冲击力、分量感和空间感。

1. 立体构成中"体"的含义

在立体构成中,体表现为三度空间,具有量感的实体形象。它是同样具有量感的"面的移动轨迹",有位置、长度、宽度、厚度、重量。无论从哪个方向和角度,都可以从视觉上感知它的量感是实体特征。

在具体造型设计上,这个"体"是以单元体的形式出现。只有与其他体按照美的法则组合,才能完成整体的构成设计,才算完成其局部"体"为整体服务的使命。

2. 立体构成中"体"的类型和特征

(1) 立体构成中"体"的类型。立体构成中"体"的类型主要有方体、锥体、球体三种基本形态。

(2) 立体构成中"体"的特征。

方体特征:坚硬、结实、稳重、量感。

锥体特征:尖锐、活泼、干练、稳重。

球体特征:圆滑、好动、准确、灵活。

在具体设计中,我们要按照形式美的法则灵活运用立体构成中点、线、面、体的构成规律,同时要向大师和大自然学习,因为大师留给我们无限的创作智慧和创作灵感,大自然赋予我们无数奇妙的形象体态,有了这些取之不尽又用之不竭的创造源泉,我们一定能创造出符合人们审美需求的优秀作品来。

8.2 立体构成的材料要素——线材

1. 线材的含义

我们把材料按一定的顺序组织起来,形成具有一定视觉效果的立体形态,就是"线材构成"组合,在第 7 章中已经讲过立体构成的基本要素是点、线、面、体,这是物体在形态上所呈现的状态,对于立体构成来说,物体就是构成的材料,材料按其形态也可以分为点材、线材、面材、块(体)材四种,由于点的相对局限性,在这里我们只讲后三种,即线材、面材、块(体)材。具有线质特征的物体都属于线材。

2. 线材的种类

在立体构成教学实践训练中,我们将采用相对方便的材料,如棉、麻、化纤、丝、铁、铜铝、木等。具体地说可用各色棉线、各色毛线、尼龙绳、麻绳、塑料绳,如图 8-31～图 8-33 所示;还可以用软金属丝、铁丝、铜丝、铝丝、玻璃、石材、石膏、陶瓷等,如图 8-34～图 8-39 所示。从上面这些材料中,我们可以按韧性(即软硬)程度进行分类,就可以得到两种类型的材料,那就是硬质线材和软质线材。

◆ 图 8-32

◆ 图 8-33

◆ 图 8-31

◆ 图 8-34

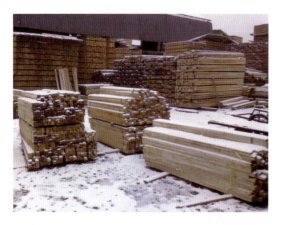

图 8-35

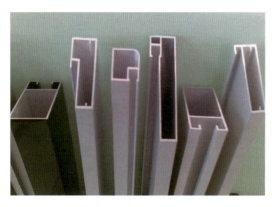

图 8-36

图 8-37

图 8-38

图 8-39

3. 线材的特点

所谓硬质线材，就是相对坚硬而不易弯曲的具有线质特征的材料；软质线材与其相反，是指相对较软而容易弯曲的具有线质特征的材料。

（1）硬质线材的特点：①坚硬、不易弯曲；②具有线质特征；③有丰富的表现力；④具有一定长度的条块特征；⑤线与线之间有半透明感。如木条、竹条、便签、铁条、铜条、铝条、玻璃条、石材条、石膏条、陶瓷条等属于硬质线材。

（2）软质线材的特点：①柔软、容易弯曲；②具有线质特征；③有丰富的表现力；④可与硬质材料结合使用；⑤线与线之间有半透明感。如毛线、铅丝、吸管、铜丝、铝丝等属于软质线材。

注意：在设计中，虽然线材具有丰富的表现力，但由于线材纤细的特征，单根或少量线材出现时表现力较弱，只有群组出现时才能有较强的表现力和视觉冲击力。

8.3 立体构成的材料要素——面材

1. 面材的含义

在几何学中，面是指线移动的轨迹。面在平面构成中是只有长宽变化而没有厚度变化的形。面在立体构成中的概念则必须有厚度，即在二维空间基础上加了一个深度。根据立体构成中关于面的解析，我们可以总结归纳为：一切具有面质特征的物体材料都属于面材（也叫板材）。

在现实生活中，有许许多多空间立体造型都具有面材构成的特点，比如，无论古典建筑还是现代建筑，几乎都是运用各种材料经过堆砌而形成的具

有屏障效果的墙面和房顶。各种家具也都是利用这一原理,设计并组装成符合人们需求的立体造型。再如,我们的服装更是用基本的衣料面材设计制作出来的相对较薄的立体造型。

2. 面材的种类

在教学中,最易掌握的设计和制作方法的面质材料就是白卡纸,因为它具有一定的厚度,同时便于切割和弯折。由于现代材料的不断更新,我们不仅局限于白卡纸,还可选择多种材料,比如厚纸板、胶合板(图8-40)、大理石板(图8-41)、有机玻璃(图8-42)、苯板(图8-43)、塑料板、石膏板(图8-44)、木板等。在设计中,有些材料制作起来需要一些辅助工具才能完成,这就需要我们在设计前做好充分准备,所谓"不打无准备之仗"就是这个道理。

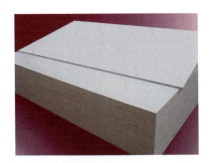

✦ 图 8-40

✦ 图 8-41

✦ 图 8-42

✦ 图 8-43

✦ 图 8-44

3. 面材的特点

(1)白卡纸、厚纸板的特点:①易于切割和弯折;②成品轻巧,便于挪动;③时间长了易变形;④有轻薄感和延伸感。

(2)胶合板、有机玻璃、苯板、塑料板、石膏板、木板的特点:①制作起来相对费劲;②易于保存;③有厚重感和延伸感。

除上面的两种基本特点外,面材若按形态的规则和不规则划分,又有如下特征:第一,规则的面具有理性、规范、整体和冷漠感;第二,不规则的面具有贴近自然、柔和、现代和亲切感。

8.4 立体构成的材料要素——块材

1. 块材的含义

块材是立体构成最基本的表现形式之一，因它所具有的长、宽、高三维空间的封闭实体特征，所以它能最有效地表现空间立体的造型结构，最能体现空间实体效果。需要指出的是，这里的实体是指纯实体（实心的）和虚实体（里面是空心，外面是封闭的块状实体）。概括地说，一切具有块状特征的材料都是块材。

2. 块材的种类

块材与面材相比具有相同的特点，即共性，同样具有三维的空间特征，其主要区别是长、宽、高的比例相对近似。面材具有轻薄感和延伸感，而块材具有厚重感和相对的收缩感。通常以形状的长短、薄厚和是否具有体块特征为主要区分标准。就其种类而言，可分为铜块（图8-45）、铁块（图8-46）、铝块（图8-47）、有机玻璃（经过加工形成的块状形体）、苯板（经过加工形成的块状形体）、木块（图8-48和图8-49）、纸块（用纸围成的块状形体）等。

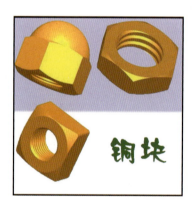

图 8-45

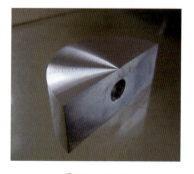

图 8-46

图 8-47

图 8-48

图 8-49

3. 块材的特点

（1）铜块、铁块、铝块材料的特点：①显得稳重、安定、充实；②有空间占有感；③有连续性和分量感；④可产生稳定的心理作用；⑤安装相对费力。

（2）有机玻璃（经过加工形成的块状形体）、苯板（经过加工形成的块状形体）、木块、纸块（用纸围成的块状形体）材料的特点：①显得轻松、安定、充实；②有空间占有感；③有连续性和一定的分量感；④可产生稳定的心理作用；⑤组合相对容易。

8.5 立体构成的形式美法则

一切造型活动必须坚持艺术美的形式法则。这是实现和创造美的前提条件。世界充满矛盾,设计诸元素也一样存在着许多矛盾,如何解决这些矛盾,如何使设计的结果能够满足人们的视觉要求及生活幸福的要求,始终是摆在设计师面前的任务和必须要解决的问题,如立体构成中的方圆、大小、曲直,体积的轻重、虚实、厚薄等。这些矛盾相互依存、相互制约。如何处理和解决这些矛盾,使它们更有秩序、更有条理,这就是艺术美法则的核心原则"变化与统一",这也是形式美的最基本的法则。所谓"变化",即是打破常规,"统一"即是有秩序。只有这两种形式完美结合,才能使设计作品产生强烈的视觉冲击力,从而达到完美的视觉效果。

8.5.1 对称与均衡的法则

1. 对称的含义

一般地说,对称是指客观上存在的一种视觉印象和心理感觉,即画面在视觉上感觉上下左右、大小轻重均等,并在视觉和心理上产生一个中心对称连线,这就是对称的含义。

2. 均衡的含义

均衡是指画面上下左右,大小轻重在视觉及心理的造型及判断上其分量或体感大致相当,但不一定相等。对称是相对比较严格的均衡,也是比较简单的均衡;均衡是相对自由的对称,也是对称的特殊表现形式,如图8-50和图8-51所示。

↑ 图 8-50

↑ 图 8-51

3. 对称与均衡的法则

(1) 大小虚实、色彩明暗能够满足视觉和心理需求的法则。在立体构成设计中,处理好构成元素的大小虚实、色彩纯度及明度的相互关系,是获得立体构成均衡效果的关键。在立体构成设计中,大的形象比小的形象具有更大的视觉和心理量感,色彩纯度高的形象比色彩纯度低的形象具有更大的视觉和心理量感,明度低的形象比明度高的形象具有更大的视觉和心理量感。

(2) 大小虚实、色彩纯度与明度的平衡性法则。由于大小虚实、色彩纯度与明度对人的视觉和心理产生的影响,在处理对称与均衡关系时应这样设计和处理:当一边重量大于另一边时,可在重量大的一边加一些小的形象,反之采用大的形象来处理;也可在色彩方面(色彩纯度与明度的调整)进行变化,以达到构成的总体对称与均衡。

8.5.2 变化与统一的法则

1. 变化的含义

变化是指设计与构成中那些能引起视觉焦点的部分,它是画面构成的灵魂和生命,这种变化需

要遵循整体和谐的原则,即统一的原则,变化是不变中的变,是设计与构成的"点睛"之笔,不可或缺,否则就会使画面黯然失色。

2. 统一的含义

统一是指在设计与构成中,画面或构成体在视觉与心理感应上都能收到良好的平衡效果。统一中有变化,变化中有整体的和谐感,这就是统一,如图8-52和图8-53所示。

♦ 图 8-52

♦ 图 8-53

3. 变化与统一的法则

(1) 构成中既有变化又有统一的法则。变化与统一是设计中形式美的最高法则。变化与统一的法则归根结底就是和谐。造型艺术中的和谐是指视觉造型元素高度的变化与统一,各种变化的元素与非变化的元素有机地结合起来,使它们紧密联系并互相依存,在变化中实现统一,达到整体协调的目的。

(2) 构成中变化与统一缺一不可的法则。变化与统一是相辅相成的。在统一中求变化,在变化中求统一。没有变化只有统一则显得单调乏味,看久了会产生视觉疲劳;而只有变化而没有统一就会感觉杂乱无章,看久了同样会使视觉疲劳,心里有很不舒服的感觉。因此,在设计中要有变化的元素,最终还必须统一。

(3) 构成中始终贯彻秩序美的法则。变化与统一讲究的是秩序美。立体构成应该以秩序美为基本法则,也就是说,它是给形态赋予新的秩序,使之体现出一个总体的、规律性的和谐美。

8.5.3 对比与调和的法则

1. 对比的含义

对比是指在画面或构成中那些差异明显、对比强烈的视觉造型元素。对比元素具有强烈的视觉冲击力的特征,容易成为视觉中心。在造型设计中,对比指形象之间的差异所产生的视觉焦点,这个焦点的形成是各种对比形式造成的。在画面或构成中起到吸引眼球的作用。

2. 调和的含义

所谓调和是指在对比中找出各个组成部分之间具有一定的联系的元素,并使之相互配合,最后组成作品的整体协调。在立体设计构成中,可采取平面构成中的渐变、近似、重复等造型元素,使矛盾的两个方面相互接近、相互融合、相互和谐,这就是调和,如图8-54~图8-57所示。

♦ 图 8-54

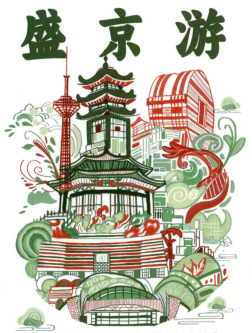

图 8-55

3. 对比与调和的法则

对比与调和是自然科学与社会科学中对立统一规律在造型设计中的具体表现。对比与调和的具体法则（具体对比和调和方法）如下。

（1）在造型上采用曲直与横竖对比、上下与左右对比、隐现与虚实对比，还有远近、长短、高低、粗细、宽窄、方圆、厚薄、轻重、大小、繁简对比等。

（2）在色彩上采用补色对比（如红与绿、黄与紫、蓝与橙、黑与白），还有明与暗、冷与暖、纯度对比等。

（3）在材质上采用软硬材料、新旧材料、光滑与粗糙材料、透明与不透明材料等。

（4）在调和上采用渐变、近似、重复、群化等。

（5）在设计时造型之间的差异不能太大，否则会显得琐碎和凌乱。

8.5.4　韵律与节奏的法则

1. 韵律的含义

在立体构成造型中，韵律指的是情感方面在节奏中所起的作用，设计中比节奏所要表现出的难度要大，有一定的感情因素参与其中，运用得好，会与节奏共同谱写出立体构成作品的和谐乐章，如图 8-58～图 8-60 所示。

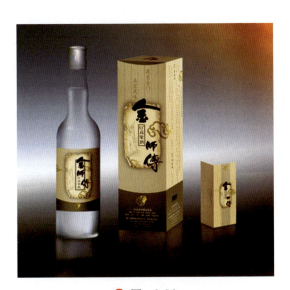

图 8-56

图 8-58

图 8-57

图 8-59

図 8-60

2. 节奏的含义

我们知道,节奏与韵律是音乐的专用名词,在立体构成设计中,节奏和韵律是一种借喻,其节奏是指对比中的造型元素在视觉上的有规律和有节奏地反复出现,同时也能对心理产生一定的律动影响,自然界中人类建造的梯田也具有一定的韵律和节奏感,如图 8-61 所示。

图 8-61

3. 节奏与韵律的法则

（1）运用空间关系上的虚实、明暗及形体对比变化的秩序美法则完成设计。

（2）运用对比关系上的强弱、起伏、悠扬、急缓的变化,赋予节奏一定的韵律情感,并完成设计。

（3）运用特异构成规律,突破重复、渐变、近似中相对机械的变化,并完成设计。

如果说具有节奏美和韵律美双重特征的作品是优秀的造型艺术家与普通造型工匠的区别,那么,形式美法则就是造型艺术家和设计师必须具备

的条件。在设计中,我们必须全面理解和掌握设计规律,灵活运用形式美法则,只有这样,才能设计出满足社会需求和具有一定艺术品位及实用价值的作品来。

8.6 立体构成——线材训练技法

8.6.1 对线材的宏观认知

线材宏观作品在自然界和现实生活中无处不在、比比皆是,例如,大到大自然赋予我们人类的树木（图 8-62）、竹子（图 8-63）、冰柱（图 8-64）、人类建造的雕栏玉柱（图 8-65 和图 8-66）、桌椅板凳中起连接和支撑作用的部分（图 8-67）、篱笆墙（图 8-68）等硬质线材,以及蜘蛛网（图 8-69 和图 8-70）、渔网（图 8-71）等软质线材,这些都是线材的具体形象。

图 8-62

图 8-63

图 8-64

图 8-65

图 8-66

图 8-67

图 8-68

图 8-69

图 8-70

图 8-71

8.6.2 软质线材制作训练技法

软质材料制作往往需要硬质材料作为支架,才能满足构成的设计需要,因此,软质线材作品是软硬材料的结合品。当然,硬质材料在构成中充当的是配角,而主角则是软质材料。有人把软材构成作品形象称为"软雕塑",这足以说明软材构成在设计和生活中的重要作用。软质线材作品的制作技巧和方法如下。

第一步:根据设计理念和构思,设计多个草图,从中选优。

第二步:用硬质材料编制或制作基本框架。

第三步:根据设计需要,确定线材的固定点(可使用图钉或能够起固定作用的材料)。

第四步:用选好的软材在框架上进行编织。

第五步:调整直至(符合审美要求)完成,如图 8-72~图 8-74 所示。

提示:在进行软质材料构成设计时,注意材料的选取要符合形式美的法则,无论从造型上还是色彩上都要通盘考虑,使构成形态具有整体感。材料可根据需要选择毛线、铅丝、吸管、铜丝、铝丝等。

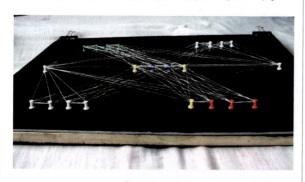

图 8-72

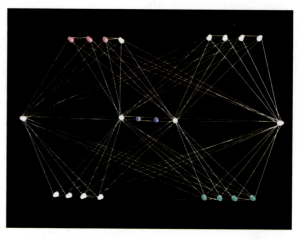

图 8-73

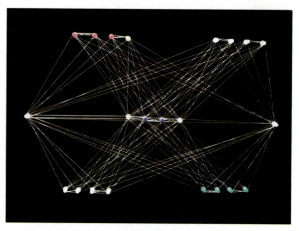

图 8-74

8.6.3 硬质线材制作训练技法

硬质线材构成采用的是诸如木条、金属条、玻璃条、塑料管、苯板条等原材料,进行加工、粘贴、组合而成的符合审美要求的具有线材特点的立体构成作品。硬质线材作品的制作技巧和方法如下。

第一步:根据设计理念和构思,设计几个草图,从中选优。

第二步:根据草图选择相应的材料制作基本框架(这种形式适合摆放和悬挂),也可不用框架(这种形式适合摆放)。

第三步:用粘贴、焊接、切割等方法对材料(单体或复合体均可)进行固定或组合成新的形态,直至完成,如图 8-75 和图 8-76 所示。

提示:一般硬质材料的组合多以单体材料为主,而以复合材料为辅,目的是保持整体形态的统一。基于这一点,在具体设计时要有变化、节奏和韵律感。草图不需要画得很像,只要把大体关系、色

彩、形态的位置确定一下就可以，在具体创造时，也可根据需要进行局部修改。材料可根据需要选择木条、竹条、便签、铁条、铜条、铝条、玻璃条、石材条、石膏条、陶瓷条等。

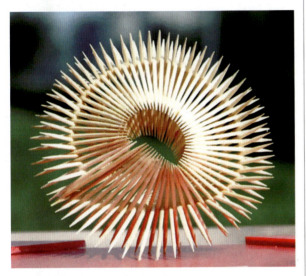

图 8-75

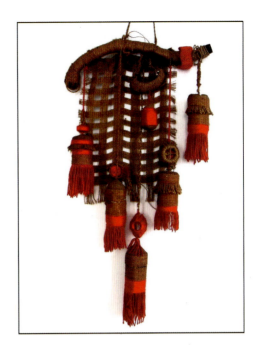

图 8-77

图 8-76

8.6.4 线材项目——壁挂制作

壁挂和油画、国画一样都是家庭生活不可缺少的装饰品，它能美化生活、陶冶情操，能使现代家庭充满无限温馨和浪漫。壁挂制作技巧和方法如下。

第一步：根据设计理念和构思撰写方案和绘制设计草图，从中选优。

第二步：根据草图选择相应的材料制作基本框架。

第三步：用相应的方法（粘贴、焊接、缠绕、打结等方法）对材料进行固定，最后组合、安装成新的整体形态，直至完成，如图 8-77 和图 8-78 所示。

图 8-78

提示：壁挂材料可根据需要选择棉、麻、化纤、金属条、木条、竹条、玻璃条等。十字绣其实就是一个小型的壁挂，所以，在选择材料上要多动脑筋，不拘一格选材料，当然，还要注意环保，尽量选择对身体无害的材料，特别是要符合家庭整体装修风格的需要。壁挂一般不易选择块材，这是由于块材的体积较大，会占很多空间。

8.6.5 线材在设计中的应用

线材在设计中的应用如图8-79～图8-83所示。

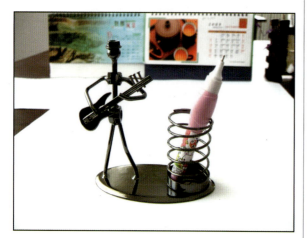

图 8-79

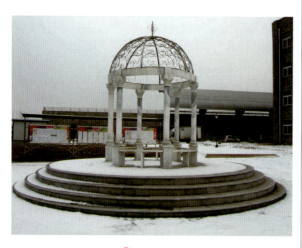

图 8-80

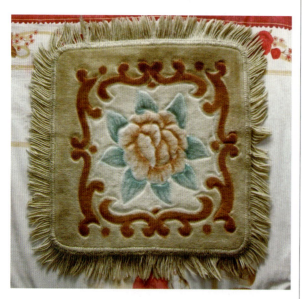

图 8-81

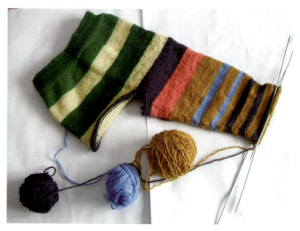

图 8-82

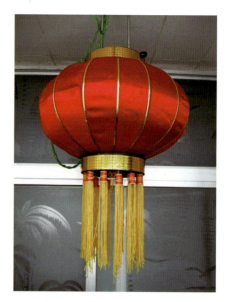

图 8-83

8.7 立体构成——面材训练技法

8.7.1 面材宏观认知

面材和线材一样,在自然和社会生活中随处可见,从宏观上说,蔚蓝的天空、广袤无垠的大地(图8-84)、平如镜面的江河湖海、建筑墙面(图8-85～图8-88),这是从大的方面;具体到现实生活中的桌面(图8-89)、沙发睡床(图8-90)等,这些外部形态都是面材在现实生活中应用的具体表现。

8.7.2 面材板式制作训练技法

板式结构的制作方法可分为直线折屈构成法(折而不断)、曲线折屈构成法(折而不断)、切割构成法(有折有断)。

图 8-84

图 8-85

图 8-86

图 8-87

图 8-88

图 8-89

图 8-90

面材板式的制作方法如下。

第一步：根据面材板式的特点，结合设计理念，绘制折屈线。折屈线可分为直线折屈（折而不断）线、曲线折屈（折而不断）线、切割（有折有断，暂时不断）线、集聚构成（根据需要，可折可断）线、装饰框折屈（有折有断）线（两种装饰框线）。

第二步：根据画好的折屈线进行折屈（以白卡纸为例，用壁纸刀背或其他工具进行划痕，适当

用力,不要划断,切割部分需要用刀正面切断)。

第三步:分别对上述五种构成方法完成的面材板式进行折屈、压屈、切割、集聚(用第一步的前三种方法进行单体折屈后,按集聚构成法组合在一起即可)等方法处理。

第四步:制作装饰框(也叫装饰匣盒)。对已画好的装饰框线(两种装饰框线)进行折屈、切割,再折屈并组合成完整的装饰框。

第五步:将制作好的作品用粘贴等方法进行组装,直至完成,如图 8-91~图 8-94 所示。

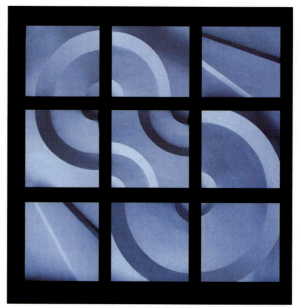

图 8-93

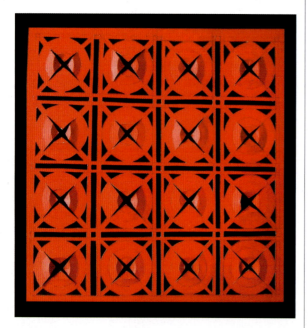

图 8-91

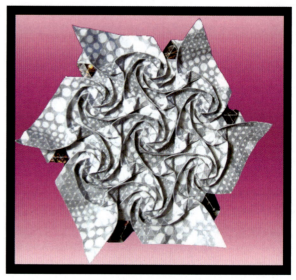

图 8-94

提示:以上五个步骤是总的方法和步骤,在构成时可分别进行设计和制作。需要说明的是,这种构成形式给其他面材的设计和组装提供了技巧和方法,道理是一样的,关键是要触类旁通、灵活运用。除白卡纸外,厚纸板、胶合板、有机玻璃、苯板、塑料板、石膏板、木板,金属板等也都可作为面材构成的材料。只是制作时相对费时费力而已,若条件允许可尝试制作。匣盒分为两种,即斜面和直面,做好装饰框也十分重要,所谓三分画七分裱就是这个道理。

案例:装饰框(匣盒)线画法平面展开图示(实线部分为切割线,虚线部分为折屈线)。

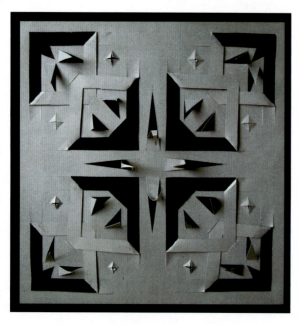

图 8-92

（1）平面装饰框（匣盒）线的画法（实线部分为切割线，虚线部分为折屈线）如图 8-95 所示。

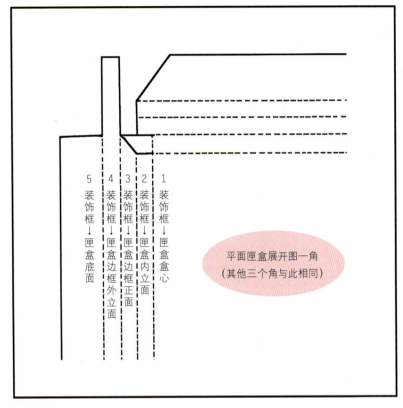

图 8-95

（2）斜面装饰框（匣盒）线的画法（实线部分为切割线，虚线部分为折屈线）如图 8-96 所示。

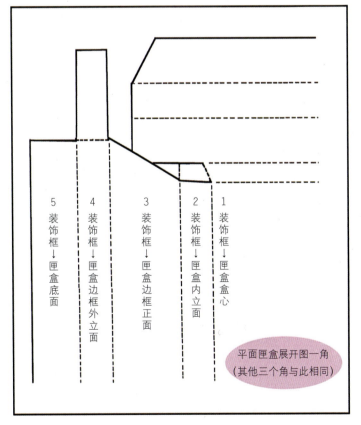

图 8-96

8.7.3 面材柱式制作训练技法

柱式结构分为圆柱和方柱两种基本形态,具体还可分为柱形变化、柱头变化、棱线变化、柱面变化、曲面主体翻转变化、多面体变异等变化形式,其制作方法与面材板式大体相同,只是将"面"合拢为"体",折屈、切割方法也很相似。此外,还有和线材板式类似的单体结构和单体集聚结构。其制作方法如下。

第一步:按照线材板式的方法,将柱面折成封闭的造型。

第二步:对封闭造型进行设计并画出柱形变化、柱头变化、棱线变化、柱面变化、曲面主体翻转变化、多面体变异变化等结构线。

第三步:对上述结构线进行折屈与切割,直至完成,如图 8-97～图 8-102 所示。

提示:以上三个步骤是总的方法和步骤,在构成时可分别对第二步的六种结构进行设计和制作。需要说明的是,这种构成形式给其他面材(如胶合板、有机玻璃、苯板、塑料板、石膏板、木板、金属板等)的设计和组装提供了技巧和方法,道理是相同的,关键是要举一反三,触类旁通。

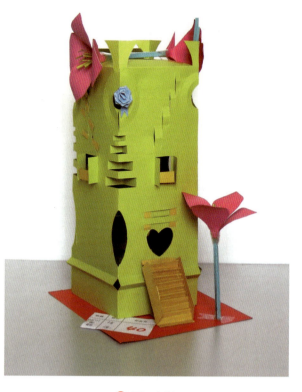

图 8-98

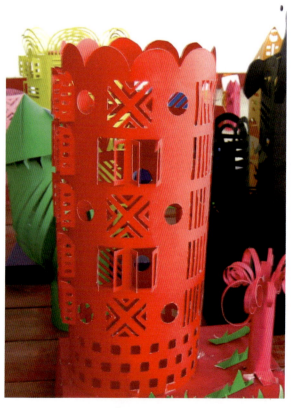

图 8-97

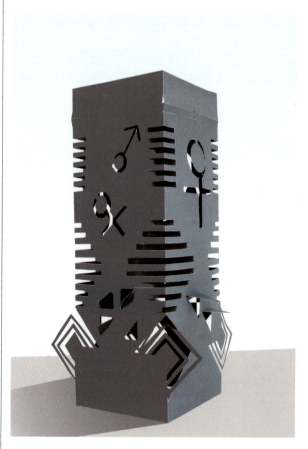

图 8-99

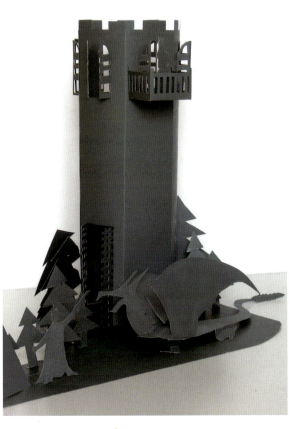

图 8-100

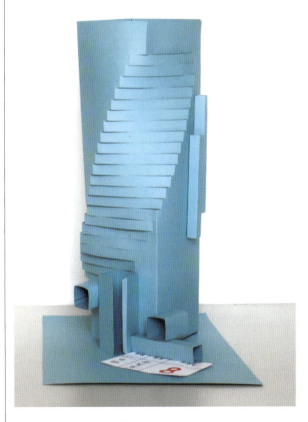

图 8-102

案例：单体结构方法（仅以常用的正六面体、正十二面体为例）。

（1）正六面体结构的制作方法。正六面体实际上是一个立方体，结构和粉笔盒是一样的，是最简单也是最常用的结构形式。面的基本形是正方形，将正方形连续排列成如图 8-103 所示即可（实线为切割，虚线为折屈）。

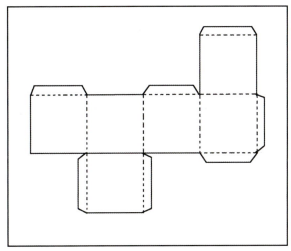

图 8-103

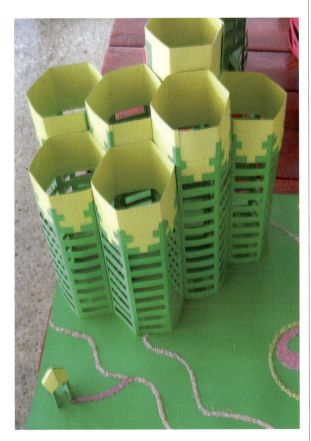

图 8-101

第 8 章 立体构成基础知识

（2）正十二面体结构的制作方法。正十二面体的基本形为正五边形，先按下列方法画出正五边形。根据设计需要，画一线段 AB，作线段 AB 的垂直平分线，并截取 CE=AB，连接 AE 并延长至 F，使 EF=AC。再以 A 为圆心，以 AF 为半径画弧，交 AB 垂直平分线于 D。最后分别以 A、B、D 为圆心，以 AB 为半径画弧，交于 H、G 两点。连接 BG、GD、DH、HA，则 ABGDH 就是所求的正五边形。接着分别以此正五边形边长向外作正五边形，再以其中一个正五边形的边向外作六个正五边形，如图 8-104 和图 8-105 所示（实线为切割，虚线为折屈），进行合拢、粘贴至完成即可，如图 8-106 和图 8-107 所示。正十二面体及球体构成如图 8-108 和图 8-109 所示。

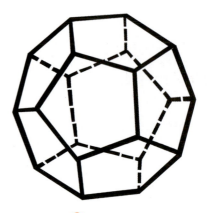

图 8-106

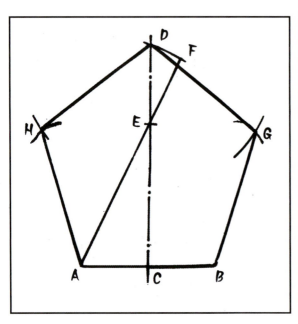

图 8-104

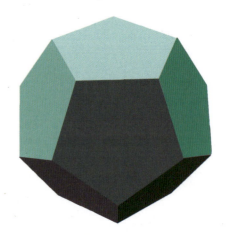

图 8-107

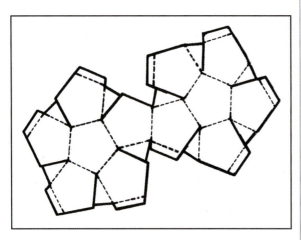

图 8-105

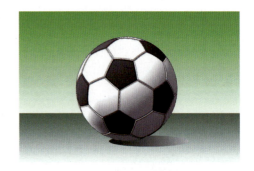

图 8-108

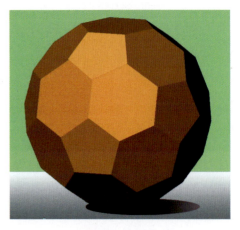

图 8-109

案例：单体集聚构成方法。

按照单体结构的构成方法，做不同大小的同类造型进行组合，完成单体集聚构成。其形态可以是圆形的，也可以是方形、三角形、多边形的，如图 8-110 所示。

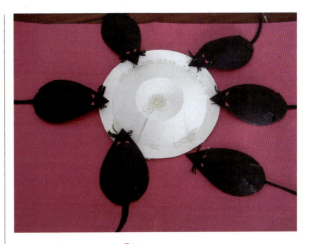

✚ 图　8-111

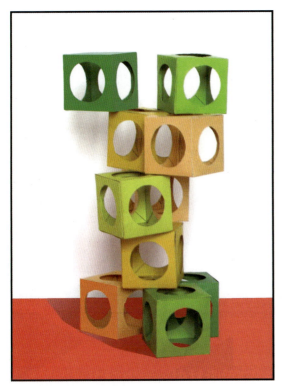

✚ 图　8-110

8.7.4　面材项目——仿生制作

我们知道，自然界中的景物千差万别、形态各异，同时也色彩斑斓、丰富多彩，为我们模仿其外形和借鉴其功能提供了宝贵和丰富的参考资料。如飞机是模仿鸟类的飞行功能和外部特征，这就是仿生学，也是我们常说的仿生。立体构成中的仿生也是利用这一方法，模仿静物、景物、动物的外部特征，并对其进行加工、提炼、变形、夸张，但总体特征保持不变。具体方法如下（仅以面材中的白卡纸"材料"制作为例）。

第一步：选择自己喜欢的静物、动物或京剧脸谱的形象（一般选择动物，多以头为主），在白卡纸上进行素描线稿的设计（可用夸张、变形等手法，但总体特征保持不变）。

第二步：用折屈、拉伸、切割法对设计好的素描稿进行加工和整理，如图 8-111 和图 8-112 所示。

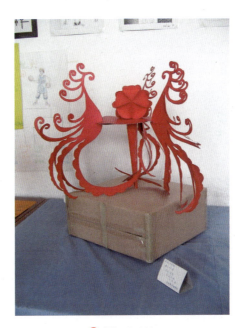

✚ 图　8-112

第三步：制作装饰框（匣盒），也可自制能够衬托作品的相关装饰背景材料，使其更加醒目和美观。

提示：以上三个步骤是总的方法和步骤。仿生制作不仅局限于白卡纸，其他材料如胶合板、有机玻璃、苯板、塑料板、石膏板、木板、金属板等也都能完成仿生制作。在课余时间，同学们可尝试制作。上面讲的是面材材料的仿生制作，其实利用块材进行仿生制作效果更佳，因其体块特征更具空间感和震撼力。比如园林雕塑很多都是仿生的作品。

8.7.5　面材在设计中的应用

面材在设计中的应用如图 8-113～图 8-121 所示。

构成基础

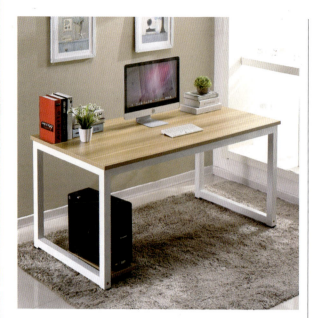

图 8-113

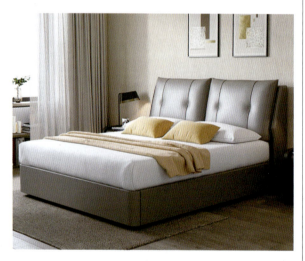

图 8-114

图 8-115

图 8-116

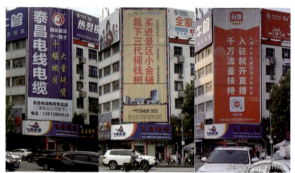

图 8-117

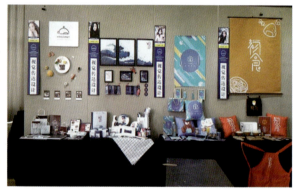

图 8-118

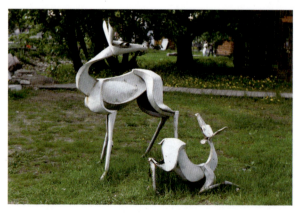

图 8-119

图 8-120

图 8-121

8.8 立体构成——块材训练技法

8.8.1 对块材的宏观认知

前面讲过,块材是立体构成最基本的表现形式之一,因它所具有的长、宽、高三维空间的封闭实体特征,所以它能最有效地表现空间立体的造型结构,最能体现空间实体效果。从宏观上看,大到星体(图 8-122)、地球、月球、陨石(图 8-123)、金字塔(图 8-124),小到铜块、铁块、铝块、苯板、木块等,都属于具有块材特征的立体形态。

图 8-122

图 8-123

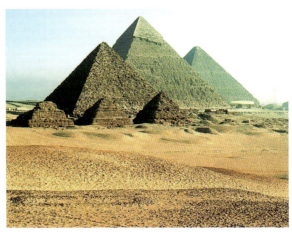

图 8-124

8.8.2 块材切割成型训练技法

所谓块材切割成型,就是将原形(方形、圆形、不规则形)按照形式美的法则进行切割,组成新的形象的一种造型方法。具体方法和步骤如下。

第一步:选择自己喜欢的如铜块、铁块、铝块、苯板、木块、雕塑、石膏块、现代装饰材料等(任择一种,最好选择容易切割的材料)。

第二步:根据设计理念对选中的材料进行设计和切割。

第三步:将切割后的形态单独摆放,使其自成一体(也可两个或三个重新组合成一个新形象),这样我们会看到与原形态完全不同的多种造型形象,如图 8-125～图 8-131 所示。

提示:以上三个步骤是最基本的,切割方法除了直线切割外,还有曲线切割等方法。如在方体上进行曲线切割,就形成曲面的形态,这就与平面形

成了对比和变化。生活用品中方圆结合的例子比比皆是,方圆结合增强了一定的美感。在实际构成设计中,我们可根据原形态的特征进行有目的的切割,就像根雕一样,结合原型加工、提炼、切割,会收到意想不到的效果。

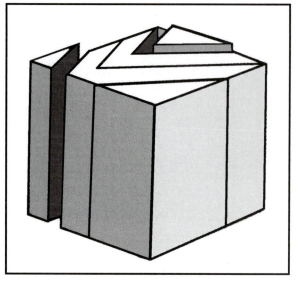

◆ 图 8-128

◆ 图 8-125

◆ 图 8-126

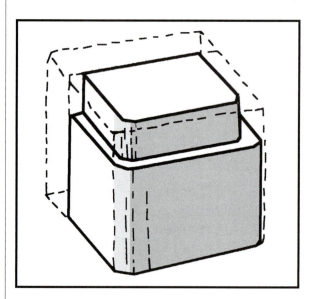

◆ 图 8-129

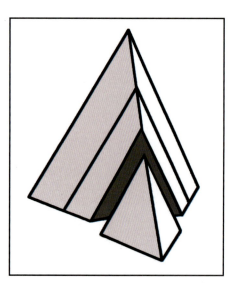

◆ 图 8-127

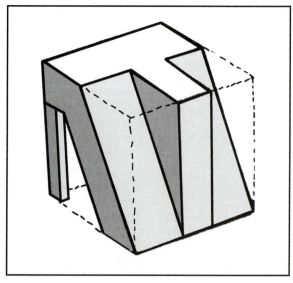

◆ 图 8-130

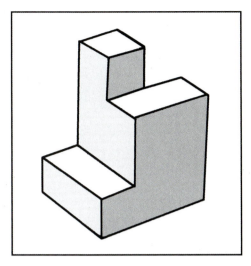

† 图 8-131

8.8.3 块材集聚成型训练技法

所谓块材集聚成型，就是将多个造型相同或相似（大小相等、大小不等、色彩相同、色彩不同）的物体按照形式美的法则进行（渐变、发射、群化、重复）排列、组合的一种造型构成方法。具体方法和步骤如下。

第一步：选择材料（仅以苯板材料为例）。

第二步：根据设计理念，对材料进行单体制作（切割或其他方法）。

第三步：最后整理组合（要有与其相适应的底座），互相黏合至完成，如图8-132和图8-133所示。

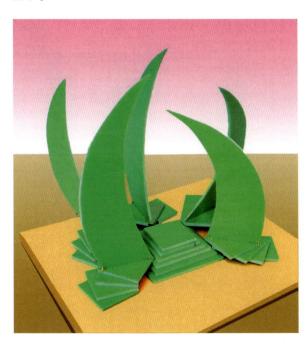

† 图 8-132

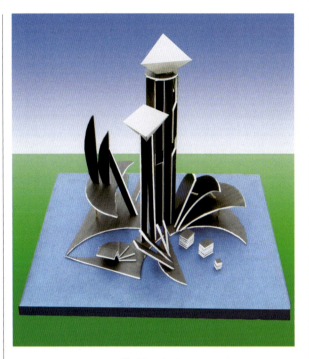

† 图 8-133

提示：以上三个步骤是最基本的。这里的基本形态可以是相同的，也可以是相异的，还可以是结合的。如一幅作品中，既可以有长方块、正方块，也可以有圆形块。但造型不宜过多，一般不宜超过四种，否则会显得杂乱无章。组合前，要多摆几个造型，从中选优，以达到视觉上的完美效果。

8.8.4 块材仿生成型训练技法

块材仿生成型就是利用块材的属性、特点进行设计和模仿自然形态的一种造型方法，它要求模仿的结果要形神兼备。具体方法如下。

第一步：选择模仿的对象（自然形态、人物、动物、景物、家居、产品形态均可），同时选择材料（仅以苯板材料为例）。

第二步：根据设计理念，对形象进行设计和制作（切割、粘贴或其他方法）。

第三步：组合、整理、局部调整至完成。

提示：以上三个步骤是最基本的。在进行块材仿生立体构成制作时，为避免思维步入歧途，在动手前就必须对形态进行归纳、整理、概括和分析，并绘制草图，多出几个方案。要想将千差万别的天然造型设计成人们生活中需要的实用的物品或艺术品的形态，就需要我们（未来的艺术家和设计师）进行不懈的努力。仿生不仅仅是简单地模仿，而且

是从模仿中增长知识和才干，从而提高我们的设计水平和动手实践能力。

除了上面讲到的切割、集聚、仿生成型外，还有运动成型，它是运用物体在运动中产生的各种变化或人为进行扭曲、转折等方法完成的造型，本节不再进行详细讲解。

8.8.5 块材在设计中的应用

块材在设计中的应用如图 8-134～图 8-140 所示。

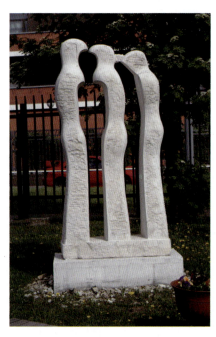

图 8-134

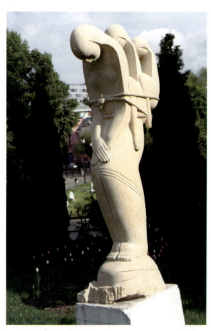

图 8-135

图 8-136

图 8-137

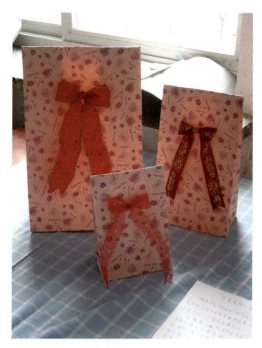

图 8-138

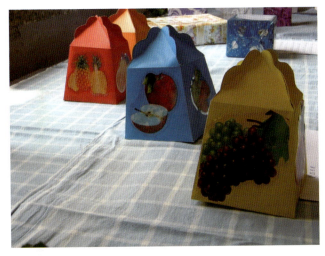

图 8-139

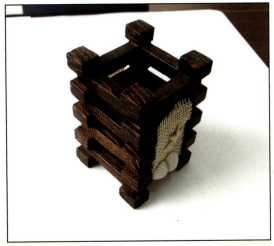

图 8-140

思考与训练题

1. 如何在宏观上认识线材？请举例说明。
2. 软质材料与硬质材料的区别是什么？
3. 软质材料的制作方法和技巧是什么？
4. 硬质材料的制作方法和技巧是什么？
5. 立体构成中的线材、面材、体材都有哪些？
6. 项目制作。

项目1：板式构成与匣盒

要求：

(1) 在60cm×60cm的白卡纸上完成，匣盒根据板式作品而定大小。

(2) 根据个人对审美的理解，精心制作，用折屈、拉伸和切割相结合的方法制作完成。

(3) 画面完整，有一定韵律美。

训练目的：检验学生对立体构成中面材构成的理解和动手实践能力。

项目2：单体集聚构成

要求：

(1) 单体形象不限，有大小变化。

(2) 组合合理，有变化有统一。

(3) 整体感强，符合形式美的要求。

训练目的：检验学生对立体构成中单体集聚构成的理解和动手实践能力。

项目3：面材仿生构成实践

要求：

(1) 材料和制作工具均不限，体积不宜过大。

(2) 根据个人对审美的理解，精心制作。

(3) 可用夸张、变形等手法，但总体特征保持不变。

训练目的：检验学生对立体构成中面材仿生构成的理解和动手实践能力。

项目4：块材切割

要求：

(1) 选择比较容易切割的材料。

(2) 根据个人对审美的理解设计切割体位，切割后的形象要有一定的美感。

(3) 单体形象完整，各具特色。

训练目的：检验学生对立体构成中块材集聚成型的理解和动手实践能力。

项目5：块材集聚构成

要求：

(1) 单体形象不限，但不超过三种基本形，有大小变化。

(2) 组合合理，有变化，有统一，有节奏，有韵律。

(3) 整体感强，符合形式美的要求。

训练目的：检验学生对立体构成中块材集聚成型的理解和动手实践能力。

项目6：块材仿生构成实践

要求：

(1) 材料和制作工具均不限，体积不宜过大。

(2) 根据个人对审美的理解，精心制作，并精心提炼，变烦琐为简单。

(3) 可用夸张、概括、变形、切割等手法，但总体特征保持不变。

训练目的：检验学生对立体构成中块材仿生构成的理解力和动手实践能力。

第9章 优秀构成基础设计作品欣赏

9.1 优秀平面构成作品欣赏

优秀平面构成作品如图9-1~图9-21所示。

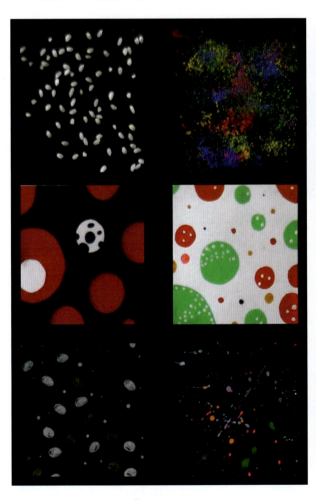

图 9-1

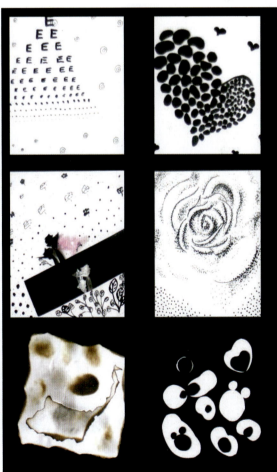

图 9-2

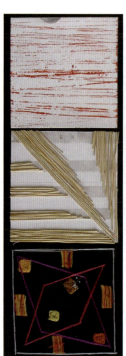

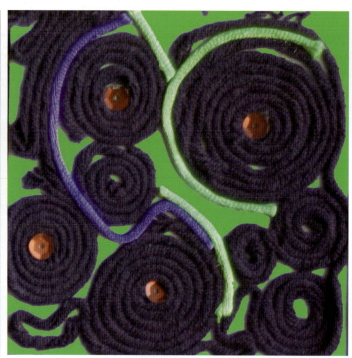

图 9-3　　　　　　　　　　　图 9-4　　　　　　　　　　　图 9-5

图 9-6

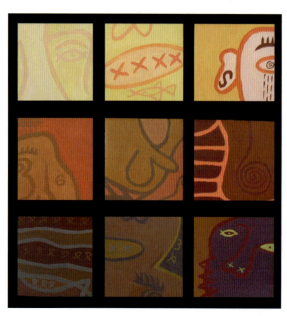

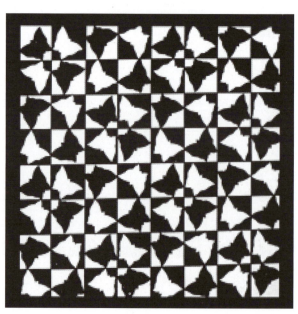

图 9-7　　　　　　　　　　　图 9-8

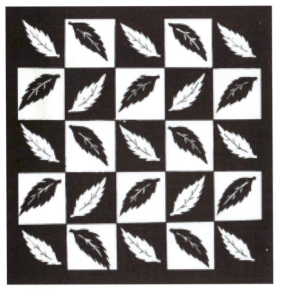

图 9-9

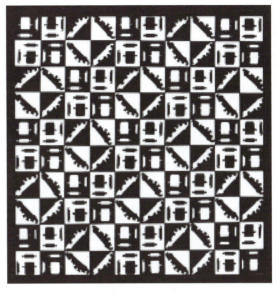

图 9-10

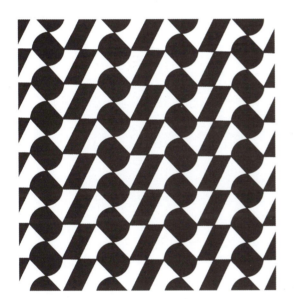

图 9-11

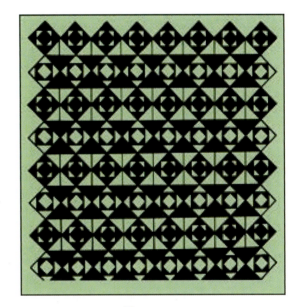

图 9-12

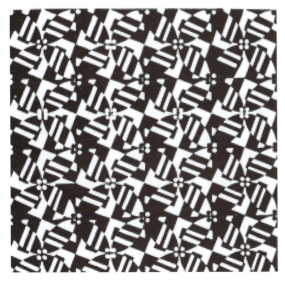

图 9-13

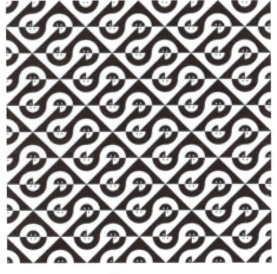

图 9-14

图 9-15

图 9-16

图 9-17

图 9-18

图 9-19

🕆 图 9-20

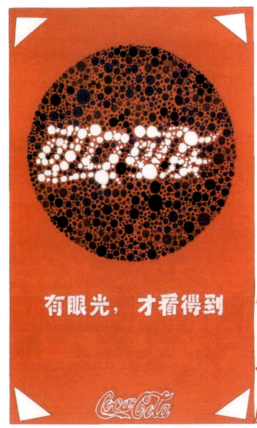

🕆 图 9-21

9.2 优秀色彩构成作品欣赏

优秀色彩构成作品如图 9-22～图 9-44 所示。

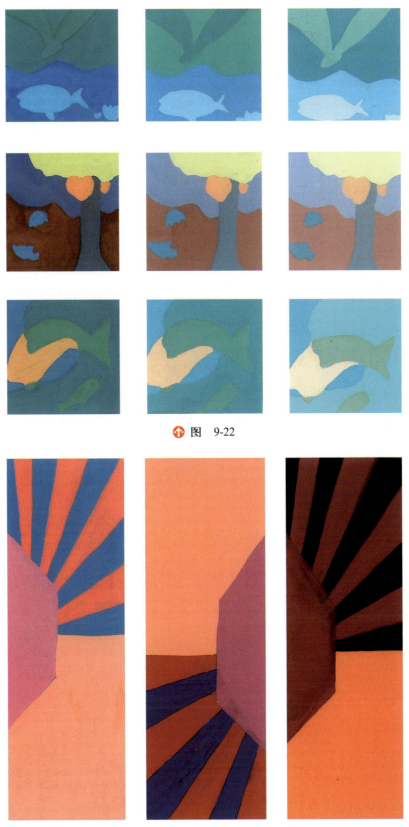

↑ 图 9-22

↑ 图 9-23

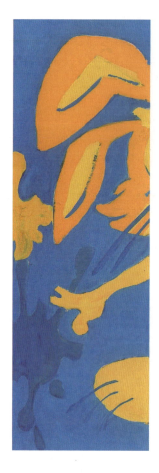
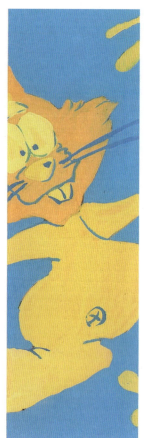
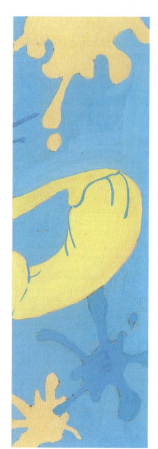

图 9-24

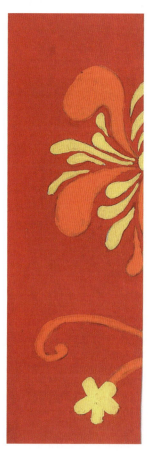

图 9-25

图 9-26

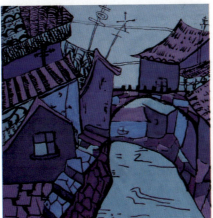 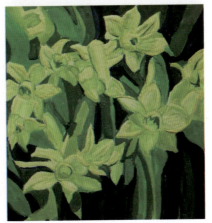

图 9-27

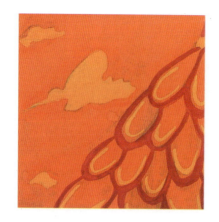
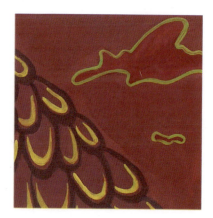
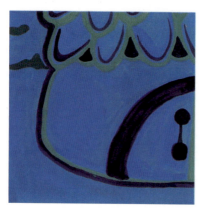
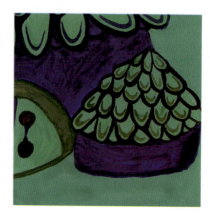

图 9-28

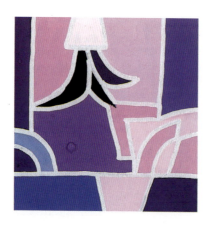
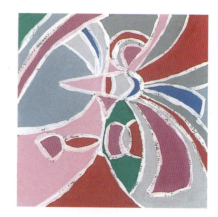
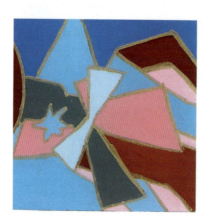
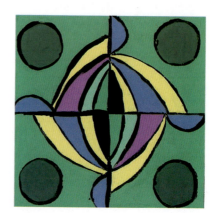

图 9-29

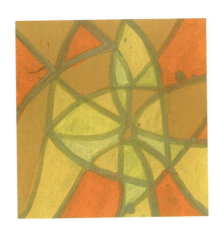
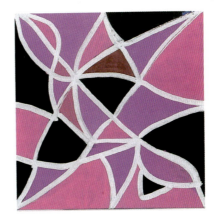
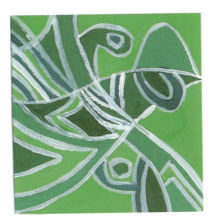
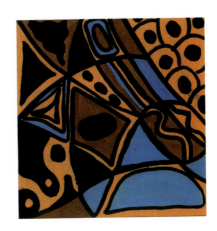

图 9-30

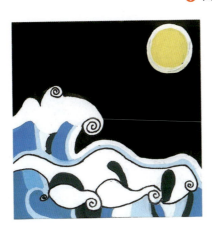

图 9-31

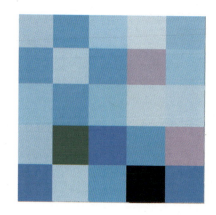
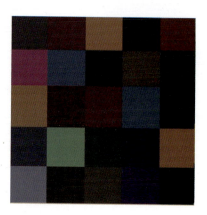
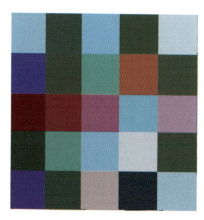
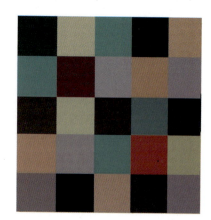

图 9-32

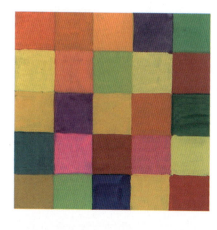
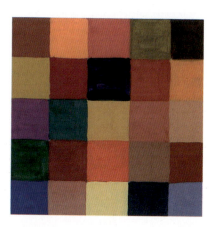
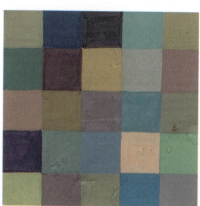
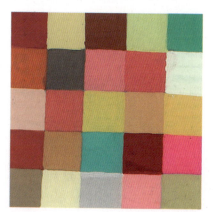

图 9-33

图 9-34

图 9-35

图 9-36

图 9-37

图 9-38

图 9-39

图 9-40

图 9-41

图 9-42

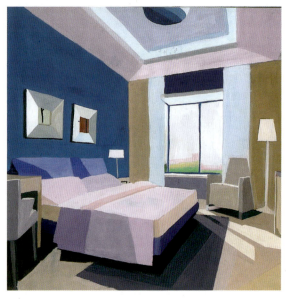
图 9-43

图 9-44

9.3 优秀立体构成作品欣赏

优秀立体构成作品如图 9-45～图 9-52 所示。

图 9-45

图 9-46

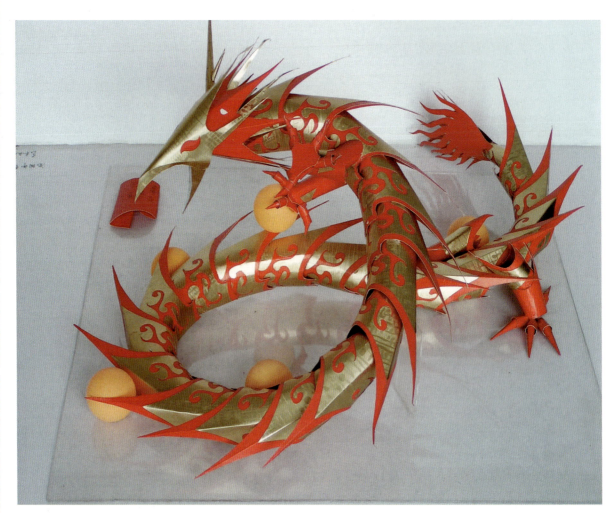

图 9-47

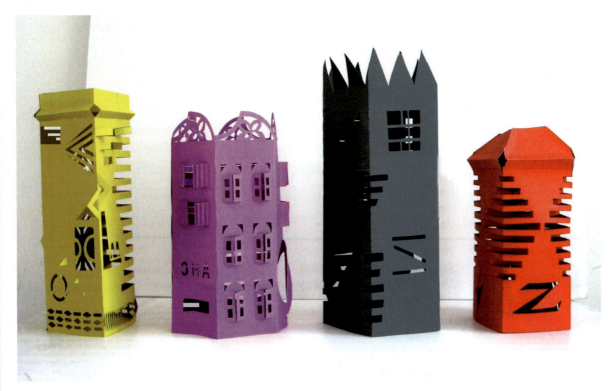

图 9-48

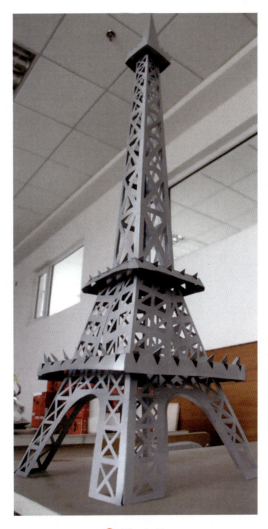

图 9-49

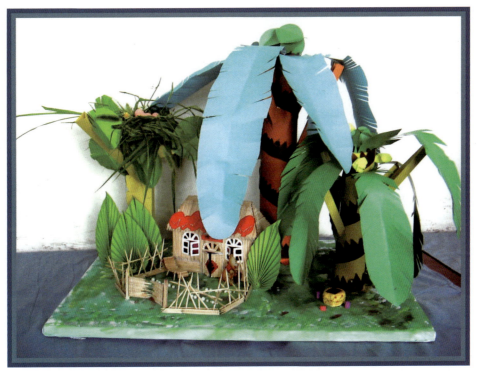

图 9-50

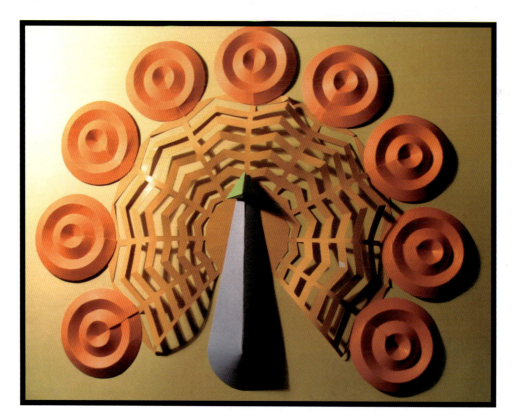

图 9-51

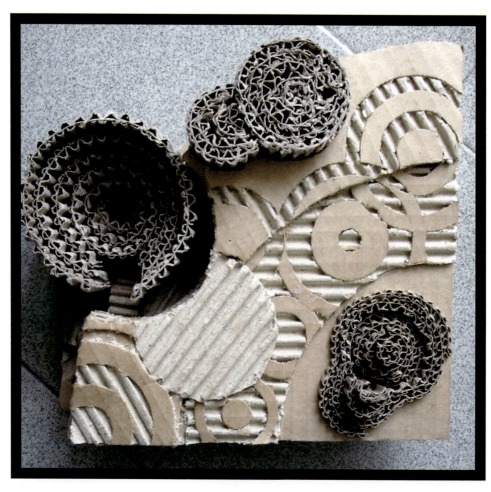

图 9-52

参考文献

[1] 赵殿泽. 构成艺术 [M]. 沈阳：辽宁美术出版社，1993.

[2] 王永春,于君. 平面构成 [M]. 沈阳：辽宁美术出版社，2005.

[3] 韩婕,回顾. 图形·平面构成 [M]. 沈阳：春风文艺出版社，2005.

[4] 黄亚奇. 现代设计表现技法 [M]. 沈阳：辽宁美术出版社，1995.

[5] 赵国志. 色彩构成 [M]. 沈阳：辽宁美术出版社，1993.

[6] 李常兴. 服装搭配技巧 [M]. 北京：中国友谊出版公司，1990.

[7] 黄亚奇,韩婕. 现代设计表现技法 [M]. 沈阳：辽宁美术出版社，1995.

[8] 上海纺织工业专科学校. 服装造型设计 [M]. 北京：中国纺织出版社，1995.

[9] 吴玉成. 造型的生命 [M]. 台北：田园城市出版社，2002.

[10] 朝仓直巳. 艺术·设计的立体构成 [M]. 林征,等译. 北京：中国计划出版社，2000.

[11] 袁筱蓉. 立体构成 [M]. 南宁：广西美术出版社，2004.

[12] 邱松. 立体构成 [M]. 北京：中国青年出版社，2008.

[13] 赵殿泽. 立体构成 [M]. 沈阳：辽宁美术出版社，1991.

[14] 关向伟. 立体构成 [M]. 沈阳：辽宁美术出版社，2005.